吴昌硕
七古
花卉部分

篆书朱柏庐先生治家格言

荣宝斋出版社
北京

吴昌硕简介

吴昌硕（一八四四—一九二七）原名俊、俊卿，字昌硕，后改仓石，别署缶庐、苦铁、老缶、缶道人等，浙江人，清代著名画家、书法家、篆刻家。擅长写意花卉，虽私淑徐渭、八大、石涛等画家而另辟蹊径，以书法篆刻行笔入画，笔力浑厚老辣，风格纵横恣肆。与任伯年、蒲华、虚谷齐名并称"海派四大家"。精通金石学，擅作石鼓文。长于诗词。有《缶庐印存》《缶庐集》等传世。曾任西泠印社社长，是集"诗、书、画、印"四绝的一代宗师，对后世影响至深。

前言

中国绘画艺术有着自己独特的文化背景、审美情趣和艺术规律。这是一个古老而又年青的课题，我们必须回答这个命题，并加以认真的研究。

我们继承和弘扬祖国优秀的绘画艺术，以其独特的艺术语言，记录了中华民族的审美意识和审美情趣，反映了我们民族的审美意识和审美情趣，以其独特的中国绘画艺术，以其独特的东方艺术特色立于世界艺术之林，成为全人类的宝贵财富。

中国绘画有着自己众多的门户和流派，时至今日仍可能割断历史和时代。改革开放的今天，我们继承和弘扬祖国优秀的文化遗产，从而构成了中国画的艺术风范和内容意趣，历史的和时代的没有任何能够割断历史和时代的前提。

中国绘画陶冶情怀，历史的优秀绘画作品，就传统中国绘画而言，继承和弘扬优秀文化遗产，是大家以自己生生息息的热爱和执着的热爱的土壤。是继承和弘扬祖国优秀文化遗产的新文明的借鉴。

"高远""深远""平远"为主，各取所需。我们选择古为今用、推陈出新这个命题，就是为了弘扬祖国绘画艺术，继承和弘扬优秀绘画艺术，作为个别命题实践者。这同时也是当代人的责任和义务。

美的造型、人的意趣，文人的墨工笔重彩、写意用笔各有其所需。我们这就是为了弘扬祖国绘画艺术，在创造新的文明的过程和构成中国画的造型式，有其不断完善的艺术规律，从而成为中国画的内容意趣。

本书有关绘画的内容，其丰富多彩的画家、画书从《荣宝斋画谱·古代部分》大型画集类丛书。

出版《荣宝斋画谱·古代部分》大型画集类丛书。

此书在编辑过程中，按传统中国绘画的题材和造型特征和风格的艺术特点，从整体上分别册立，以缩小读者查阅的难度，并希望能继续得到广大读者的关心和支持。

为光大我国古代优秀的中国绘画艺术，我们将继承和弘扬中国画起到一定的作用。

本书的编辑出版，有关专家、学者做出了重要的贡献，在此谨致以谢意。

帮助我们更好地为民族文化的繁荣和发展，为人民大众所喜闻乐见，为培养民族绘画艺术的土壤，希望得到读者的关心和帮助。

荣宝斋出版社
一九九五年十月

吴昌硕的艺术世界　　　　霍岩

清末民初上海成为通商口岸，商业繁华，文化活跃，文人画家纷纷涌入。海派前期一味追求秾丽的风格，坊间流传有「金头银花卉，要讨饭画山水」的词句，胡公寿以盟主地位引外地画家进沪，随虚谷、赵之谦等人的到来，为上海画坛增添新的气象。吴昌硕也是其中之一，其早年习篆刻，私淑明清徐渭、八大、石涛，后移居上海，壮年与蒲华订交，与张熊同住一亭子间，与任伯年半师半友，绘画风格受他们影响颇深，他厚古不薄今，吸纳众人所长，终得正果，开一派宗师，对中国近现代绘画的影响起着不可替代的作用。

文人画自形成之初王维的「诗中有画，画中有诗」「诗画一律」到书中画三绝的郑燮，再到吴昌硕诗书画印俱精，是中国千年艺术史发展融合的必然结果，也使独特的中国传统艺术形式日臻完备。

吴昌硕有诗云「诗文书画真有意，贵能深造求其通」，使其艺术追求诗书画印四绝俱精。

吴昌硕自述「三十学诗，五十学画」。近得沈同、陈淳、徐渭、八大、石涛、张孟皋、赵之谦，近取任、虚谷、蒲华、陆恢影响，在与友人交谊中得以学习临摹众多书画名迹、金石文物，开拓了视野，开创了中国绘画独特的大写意风格。

吴昌硕对中国近现代绘画的贡献在于他面对传统中国绘画敢于创新的精神，他倡导「画当出己意」，「画之所贵贵存我」，「不知何者为正变，自我作古空群雄」。

吴昌硕不薄今爱古，亦不盲目创新，且告诫后学者「只恐荆棘丛中行太速，一跌须防坠深谷」，他古学今用，开拓进取。

中国古代画论讲究气韵生动，荆浩《笔法记》中：「气者心随笔运，取象不惑，韵者隐迹立形，备遗不俗。」气韵是中国书画所特有的深奥独特的审美评判标准。

吴昌硕既极力主张「作画时须凭一股气」「画气不画形」，也有「墨池点破秋冥冥，苦铁画气不画形」的诗句。七十三岁四条屏《绿梅通景屏》所题「醉来气益壮，吐向苔纸上，浪贻观音笑，酒与花同酿，法拟草圣传，气夺天池放」都是他对气韵的理解体悟。

吴昌硕绘画其用笔古拙有深义，他是书画同源的践行者，他认为书法通画法，有自述「说我善于作画，其实我的书法比画好，说我擅长书法，其实我的金石更胜过书法」，「我生平得力之处在于能以作书之法作画」。融书入画是古代传统文人的追求，古人有「书心画也」之说，他把画梅称为「写」，有诗云「蝶扁幻作枝连蜷，圈花连着枝白璧圆，是梅是篆了不同，白眼仰看萧寥天」（题画梅）。对自己纵笔挥洒亦有评价「道我笔气齐幽燕」，友人赞其「缶翁作画一身胆，着墨不多势奇险，胸中丘壑吐烟云，不比俗手丹青染」。其紫藤、葡萄也发挥了草篆的奔放凝重的特点，将草篆之笔融入画中，其作品书中有画，其所题「草书作葡萄，笔力老苍龙」「离奇作画偏爱我，谓是篆籀非丹青」。在《李晴江画册笙伯属题》中说「直从书法演画法，绝艺未敢谈其余」。又有诗「画与篆法可合并，深思力索一意唯孤行」题画诗段既是他的创作经验，也是他的艺术观点。

吴昌硕绘画用墨精到，酣畅淋漓，浓淡干湿，层次分明，变化丰富。其用色色彩艳丽，吸收民间色彩的大红大绿与墨色交辉，苍厚滋润，古朴斑斓，大胆尝试西洋红，「中西治术，合而为一」，用色用墨形成了古厚朴茂的风格。

有学者认为「文人画家的评判标准首先为文人，应有翰墨诗文素养，且画中应多有蕴藉，寓讽喻诸多内容」。吴昌硕绘画题款即秉承了文人画家的特点，讲究寓意深刻，如画竹题「金错刀」「岁寒抱节」缘物寄情，如「种竹道人（蒲华）何处在，古田家在古防风」抒发情思。

吴昌硕的书法古拙朴茂，他拥抱金石学，文字学、训诂学、考据学根基深厚，甲骨文、钟鼎文、秦权汉瓦、石刻、碑碣、历代书法印章研究有素，取精用宏。他学书过程虽记录不多，但从他书法作品

吴昌硕是我国近现代诗、书、画、印艺术史上承前启后、继往开来的一代宗师。他集诗、书、画、印于一身，融金石书画为一炉，开一代新风，形成了独特的个人风貌，为近现代中国画坛和印坛的发展产生了极其深远的影响。其艺术风格影响近现代中国画坛亦远，也是极为重要的宝贵遗产。

吴昌硕，初名俊，又名俊卿，字昌硕，又署仓石、苍石，别号缶庐、苦铁、大聋等。浙江安吉人。生于清道光二十四年（一八四四），卒于民国十六年（一九二七）。

吴昌硕幼年在父亲的指点下学习诗文、书法、篆刻。其父吴辛甲能诗善刻，对吴昌硕影响很大。吴昌硕十余岁即喜欢上了刻印，常以家中破旧瓦片、石块琢磨成印，乐此不疲。

吴昌硕自幼聪颖好学，在父亲的熏陶下，书法、篆刻、诗文均有所涉猎。他在《西冷印社记》中自述："余少好篆刻，自少至长，与印不一日离。"其刻苦钻研可见一斑。

吴昌硕二十九岁后离家出游，先后结识了各地的名家，收藏家。他遍览金石碑版资料，大量临摹秦汉印玺，博采众长，使他的篆刻功力日深，为后来自成一家打下坚实基础。

吴昌硕的篆刻受浙派、皖派影响，又上溯秦汉，博采众长，终于形成了自己独特的面貌和风格。其篆刻刀法既稳健又富于变化，章法虚实相生，气势雄浑，自然高古。

吴昌硕的绘画，题材广泛，流派纷呈，内容丰富。其写意花卉独具特色，笔墨酣畅，气势磅礴。他把书法、篆刻的行笔、运刀及章法、体势融入绘画，形成了富有金石气的独特画风。

吴昌硕的绘画题材多为人们喜闻乐见的花卉蔬果，如《牡丹》《梅花》《紫藤》《葫芦》《荷花》《菊花》等，既有文人画的情趣，又有民间喜庆祥和的气氛。

吴昌硕的绘画不仅在国内影响很大，而且远播东邻日本，受到日本人民的喜爱和推崇。他的作品至今仍为人们所珍视。

吴昌硕的书法初学颜真卿，后学钟繇，并在钟繇的基础上又融入欧阳询、王羲之等诸家之长。其行书、楷书既有法度又富变化，自成一格。

吴昌硕的篆书上追石鼓文，又旁及秦汉金石文字，形成了雄浑恣肆、气势磅礴的独特风貌。其所书《石鼓文》最为著名，功力最深。

吴昌硕的诗文也别具一格。他的题画诗内容丰富，既有对自然景物的描写，又有对人生哲理的感悟，还有对民间疾苦的同情。

吴昌硕一生创作了大量的作品，诗、书、画、印无不精妙。他的艺术成就，不仅在当时影响巨大，而且对后世产生了深远的影响。

目录

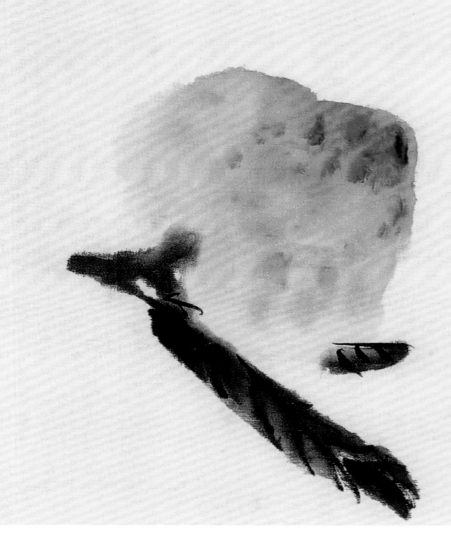

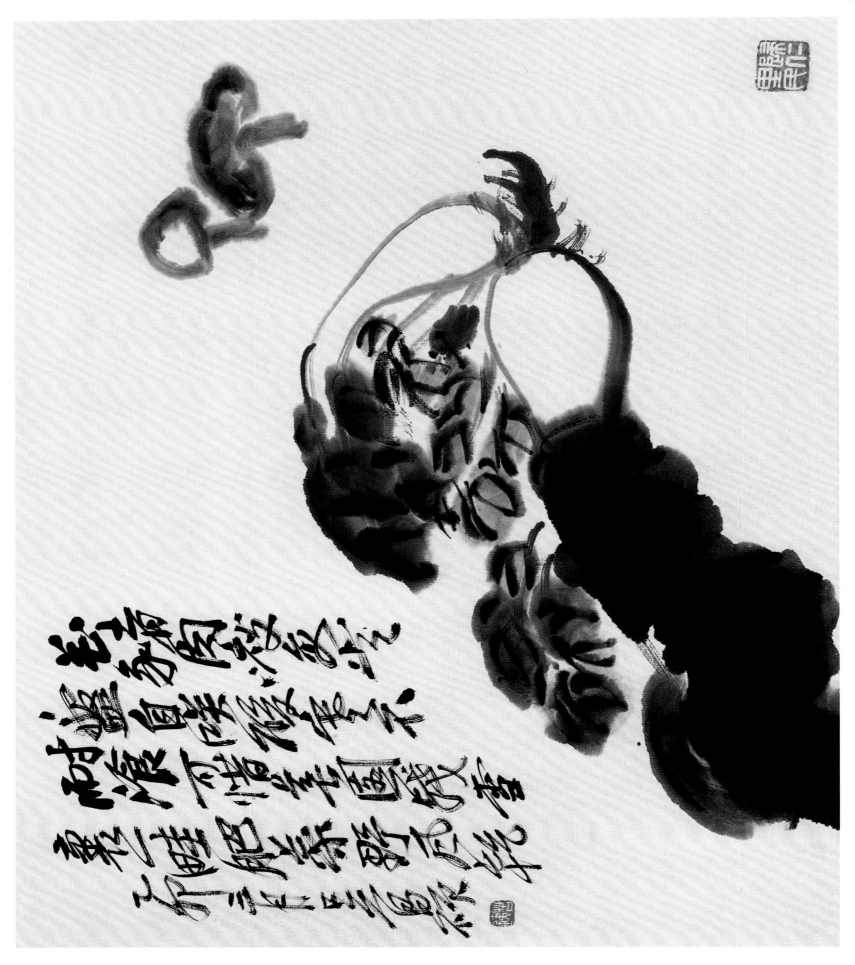

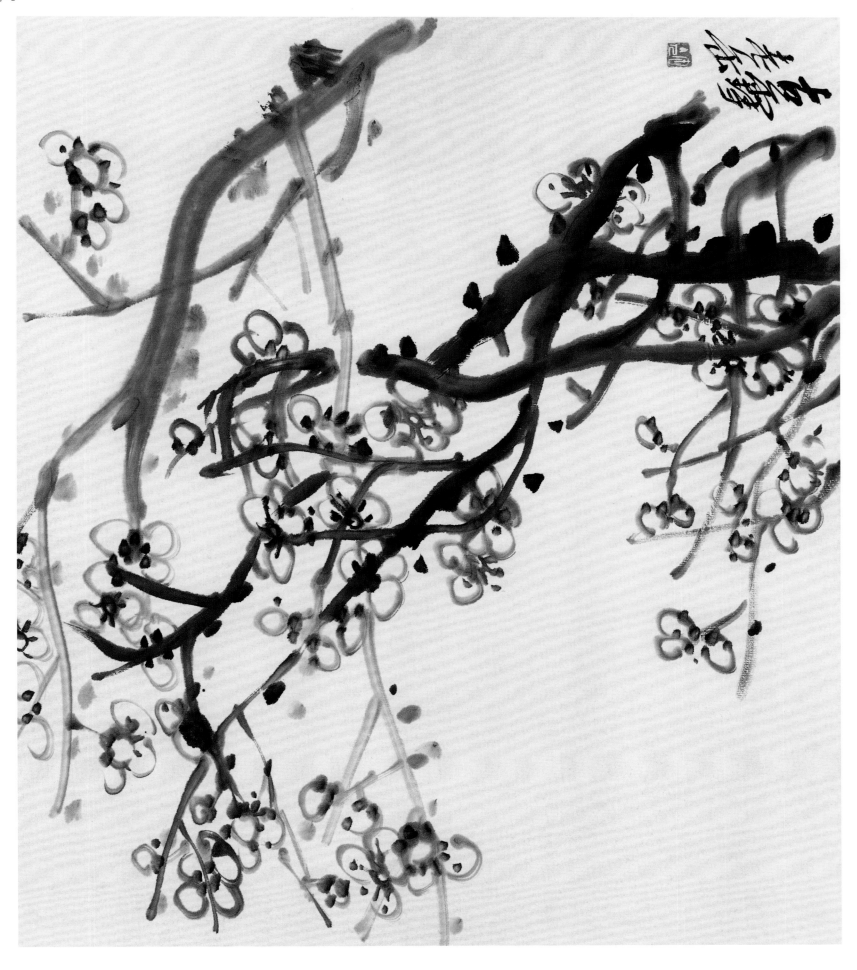

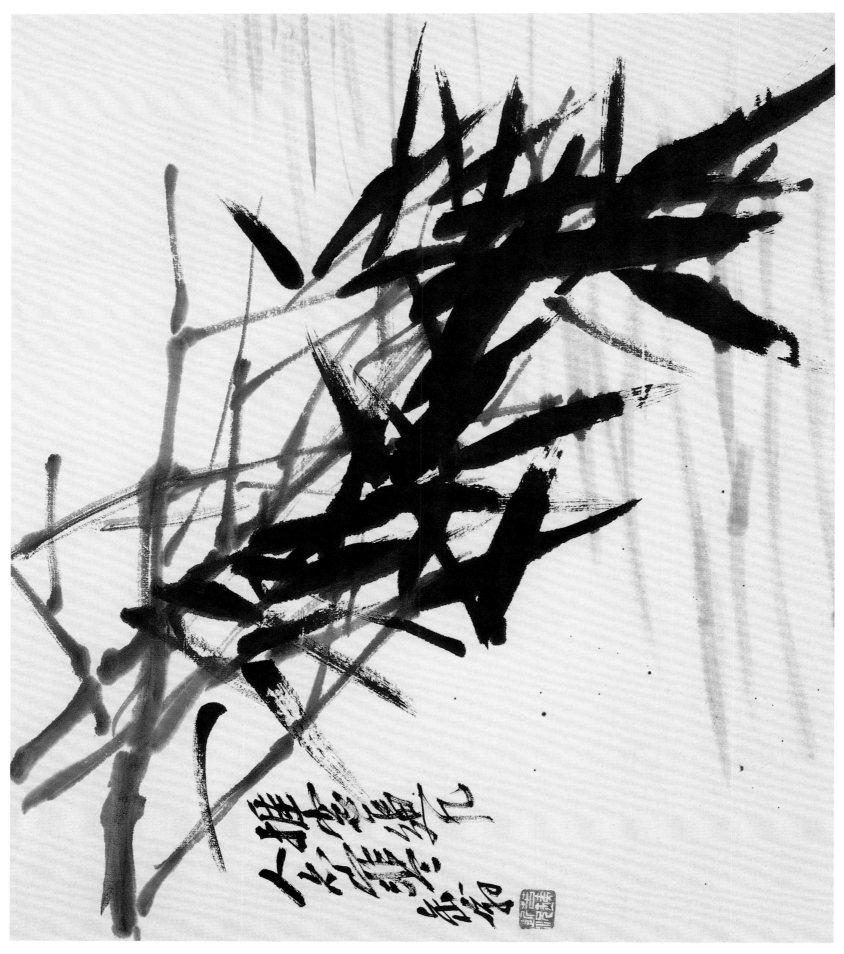

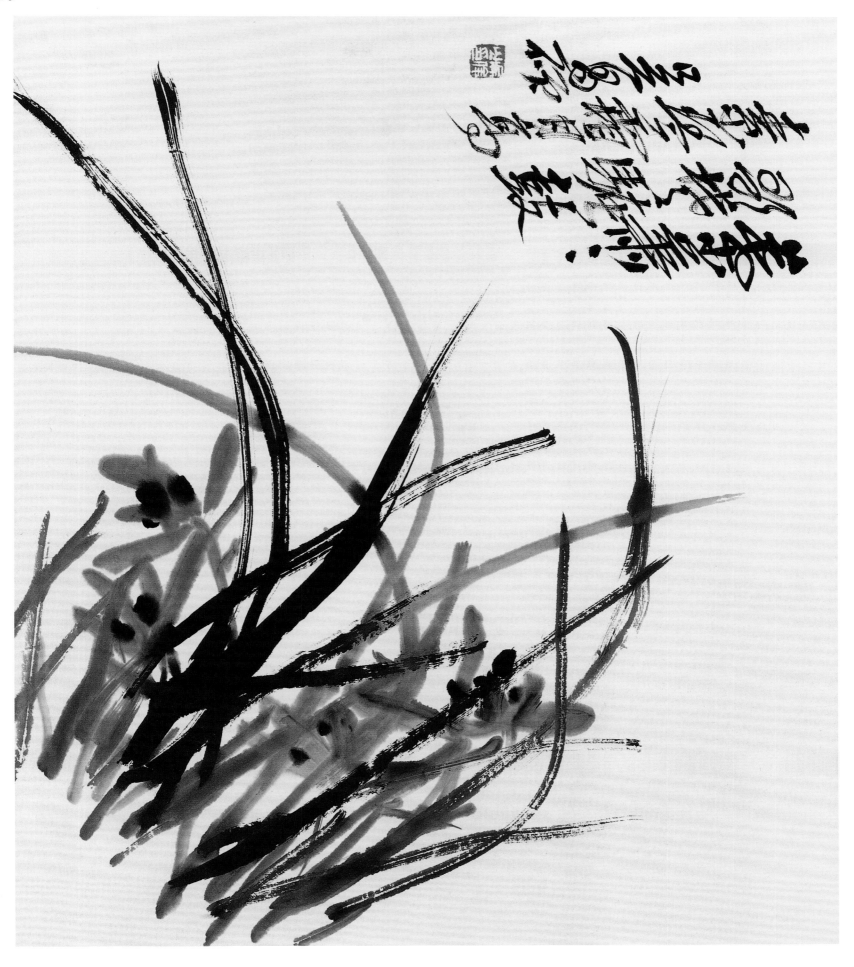

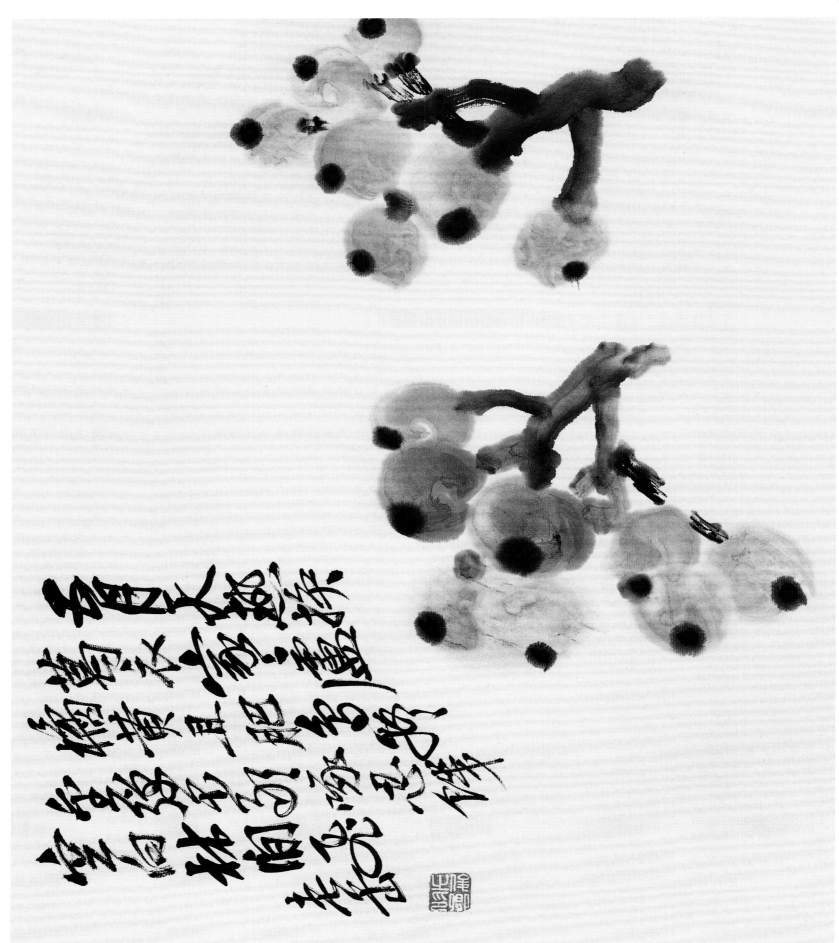

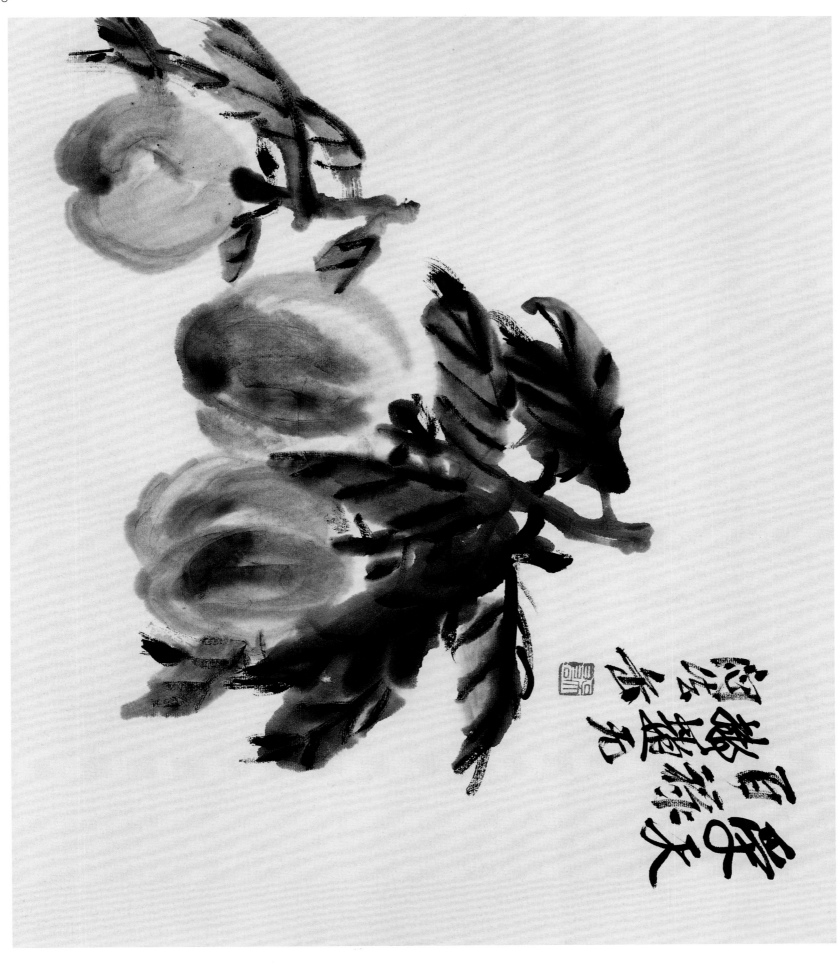

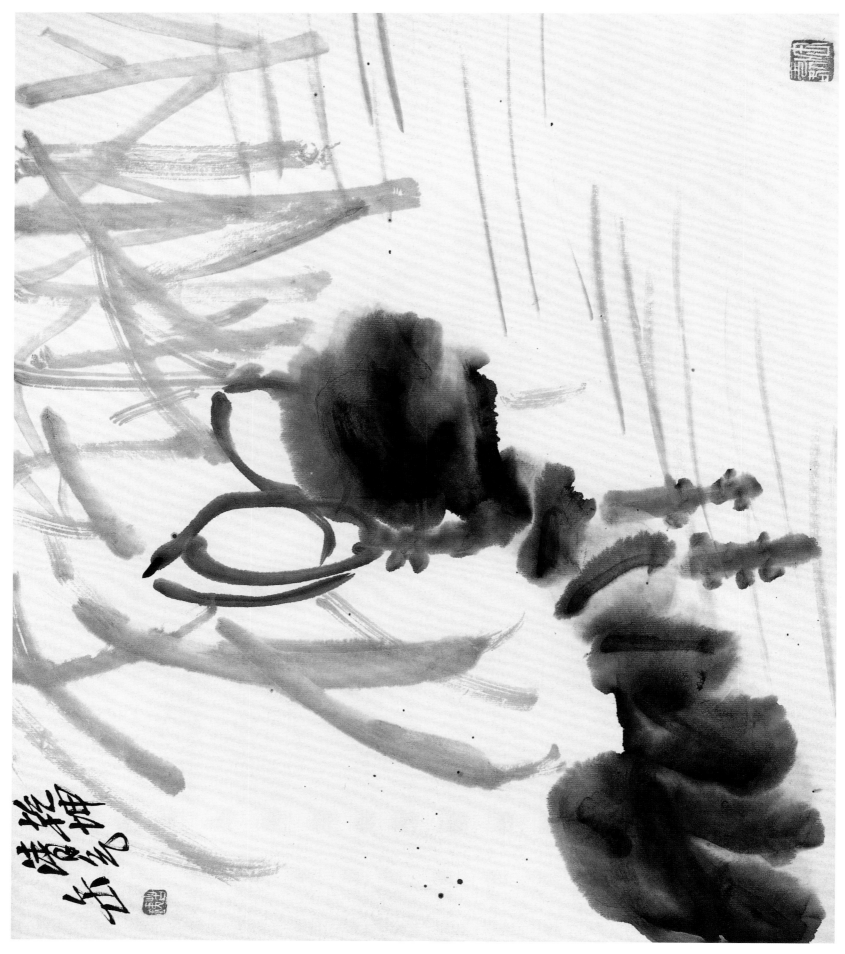

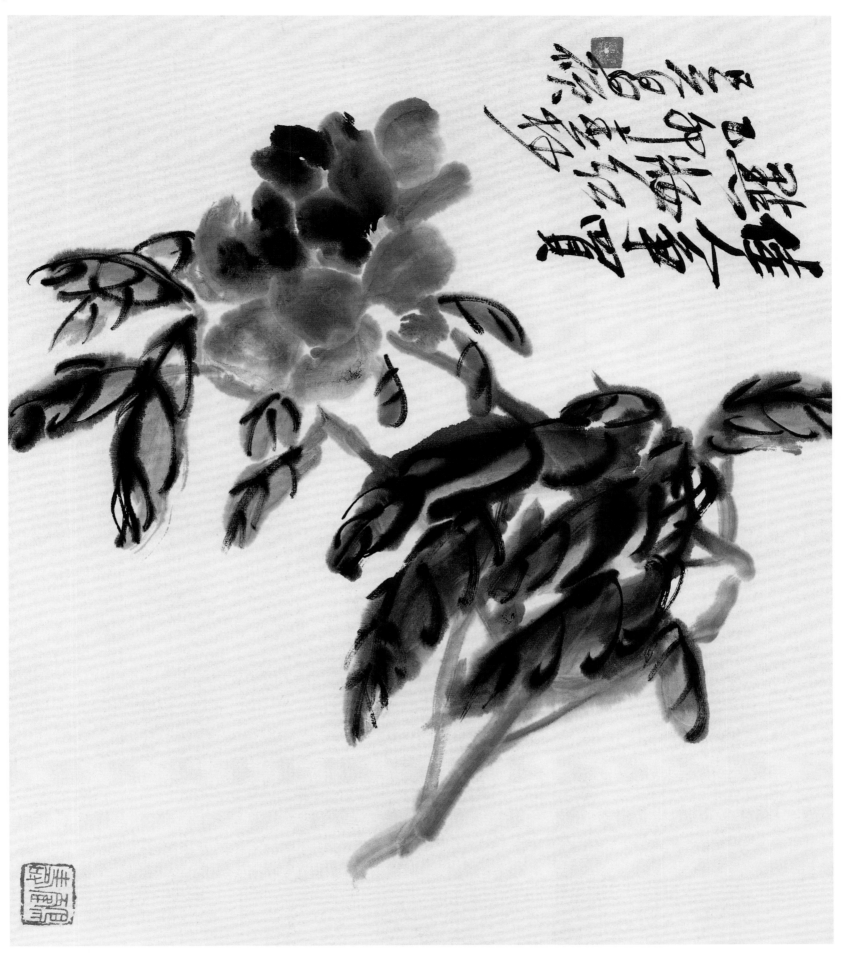

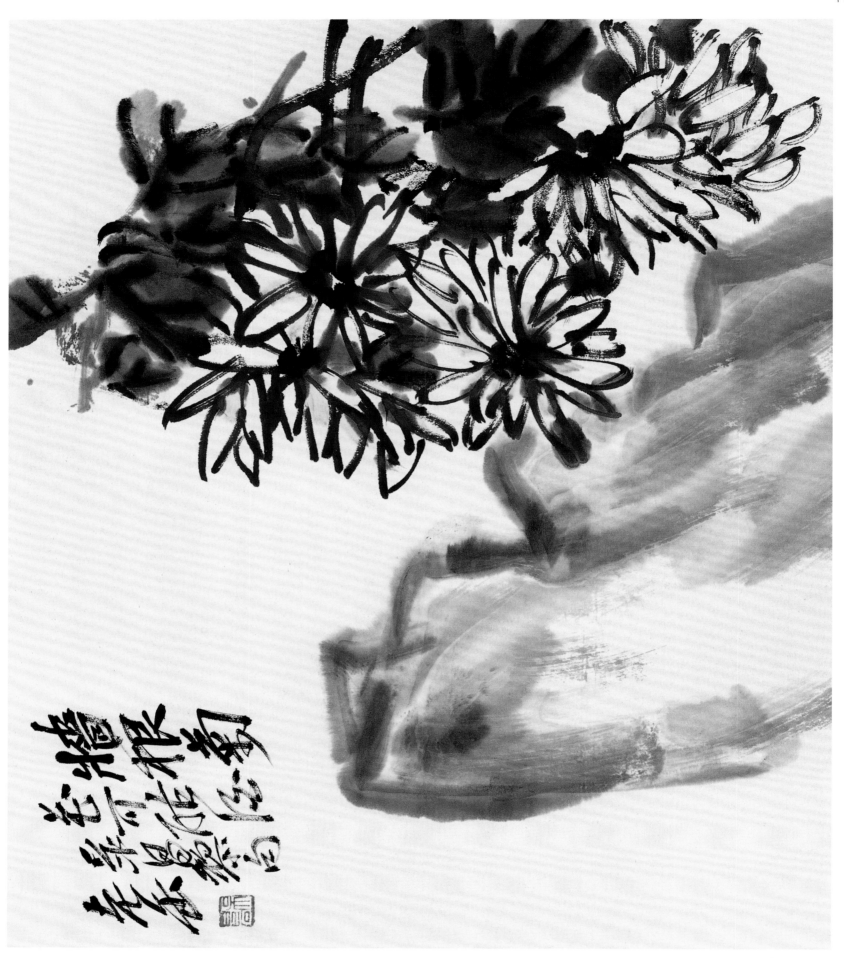

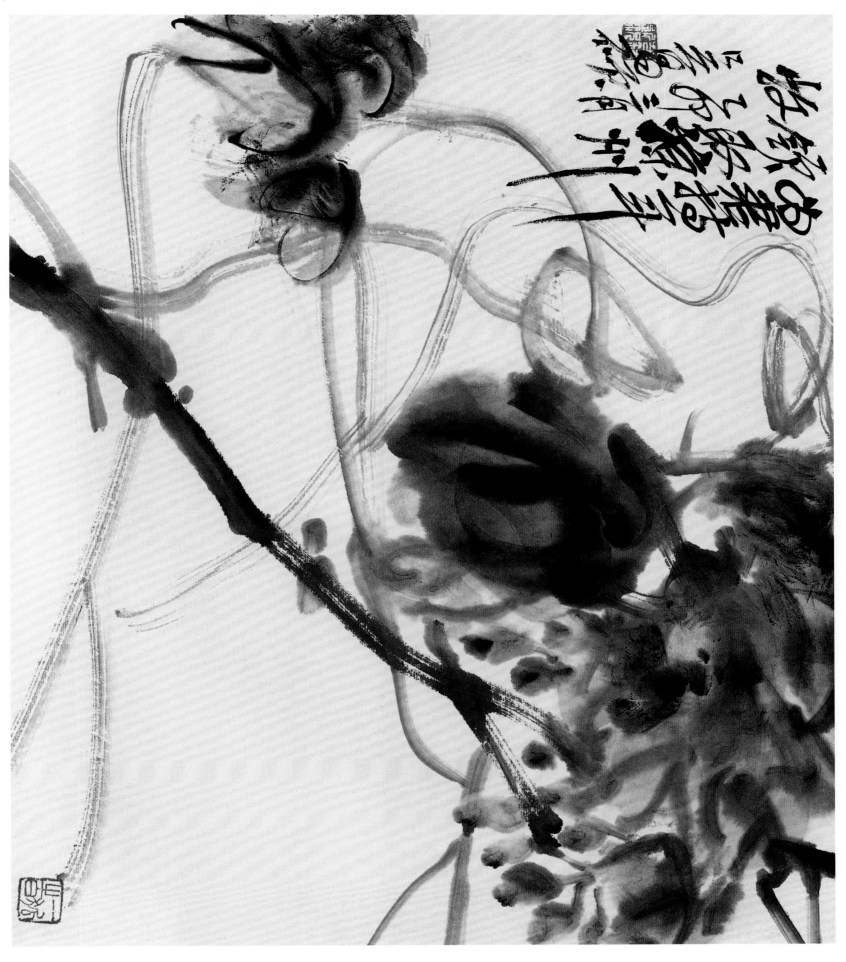

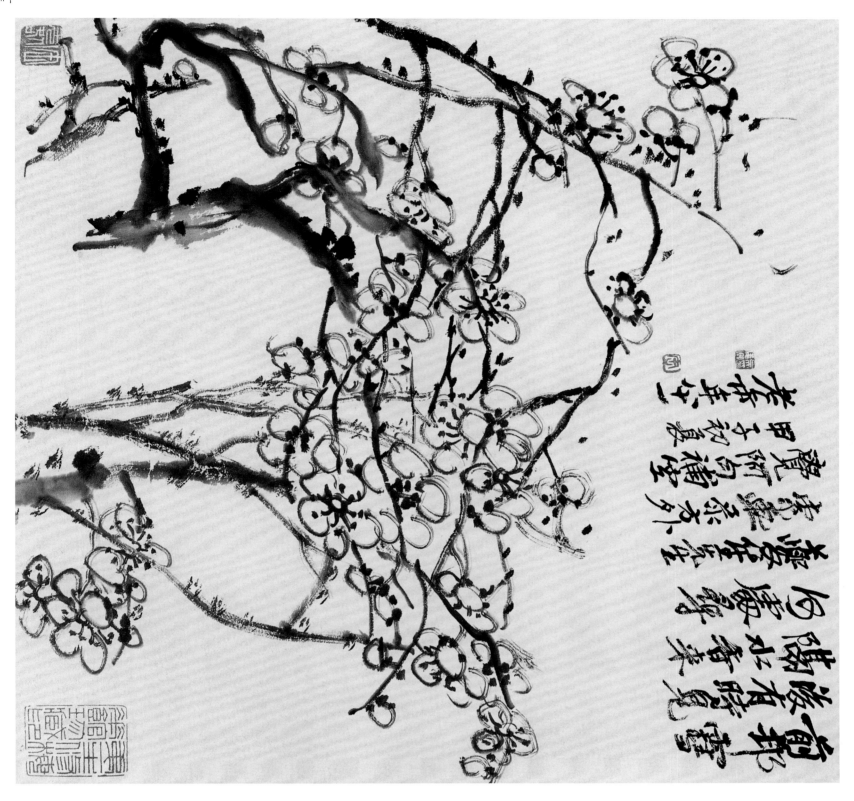

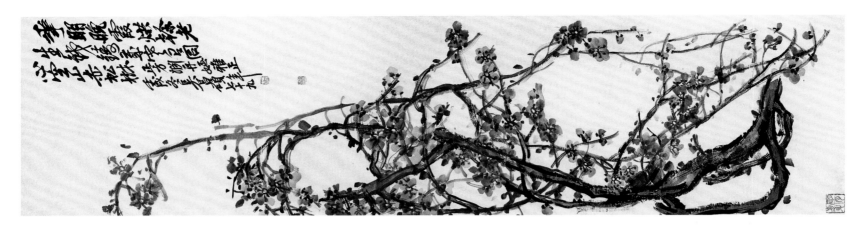

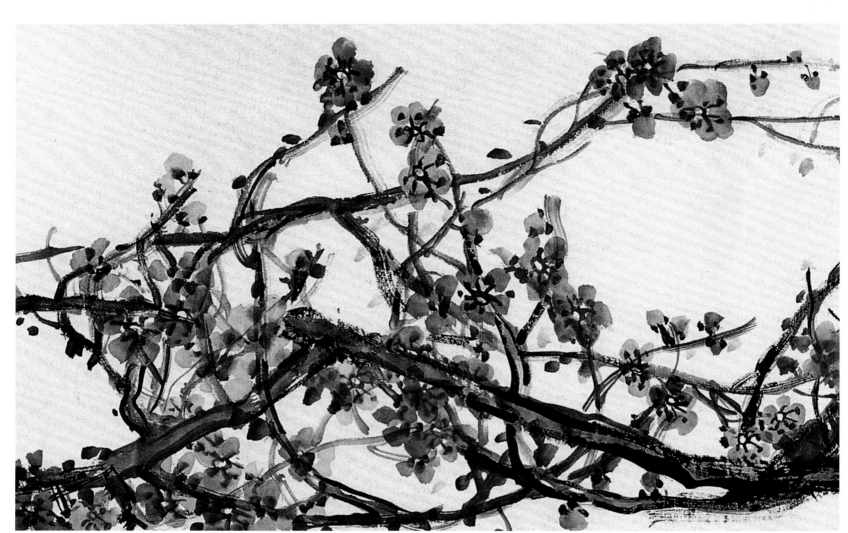

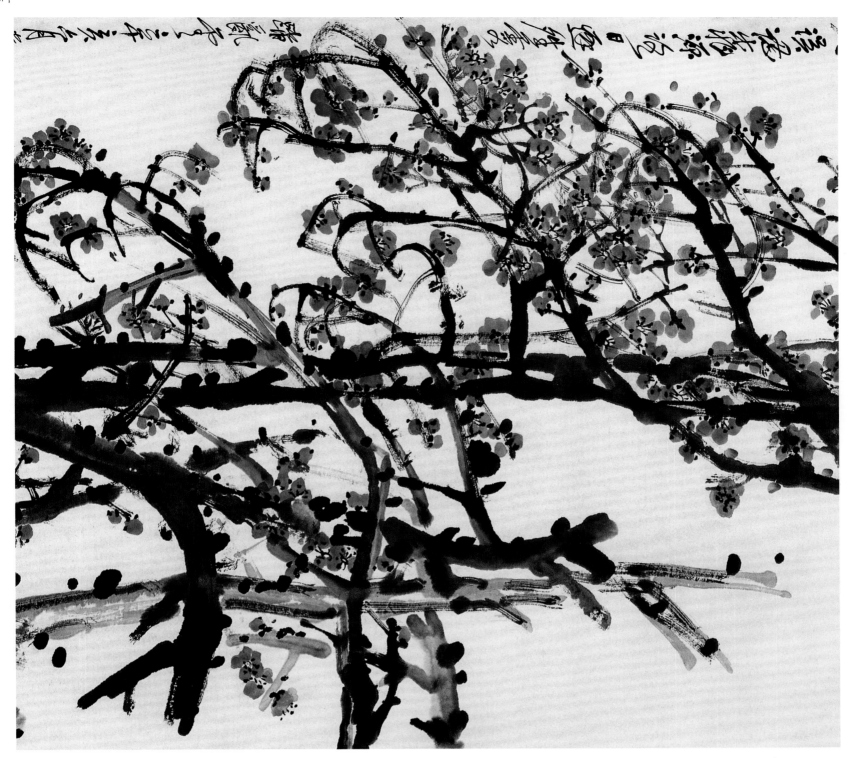

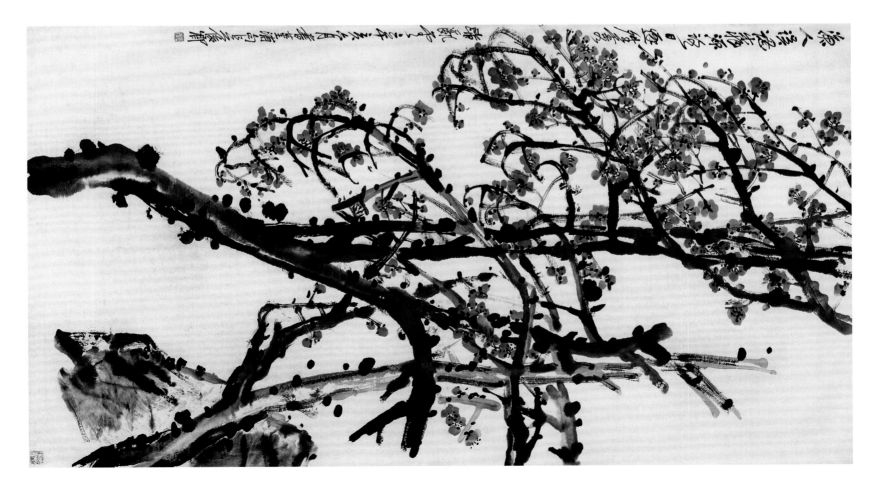

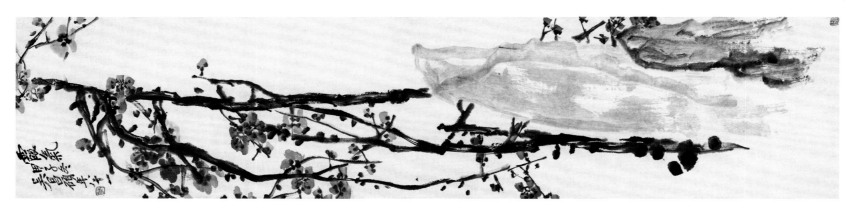

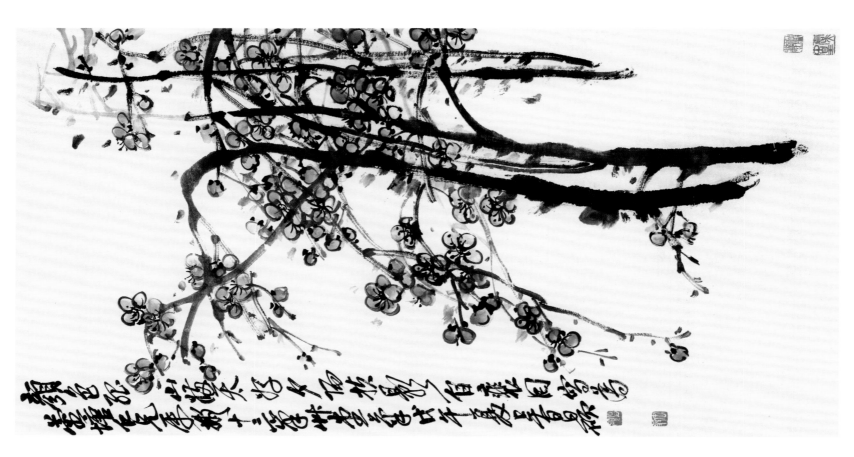

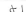

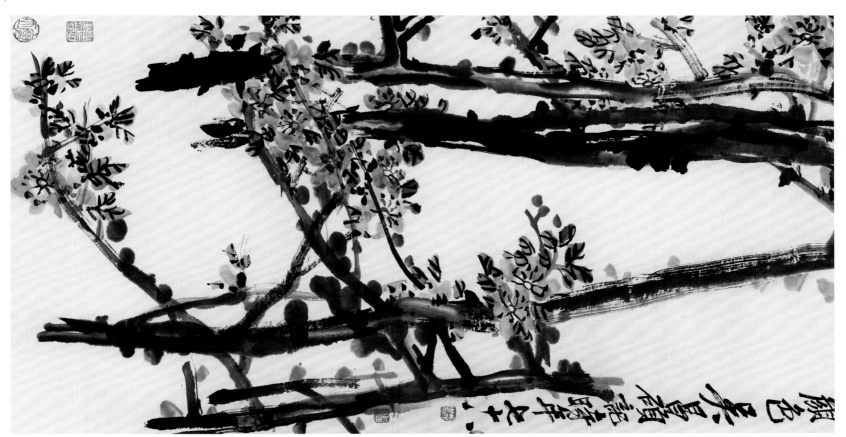

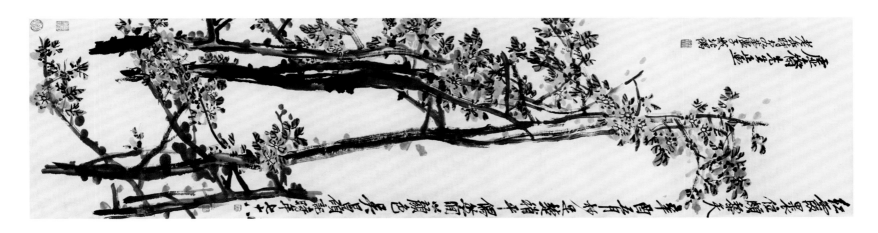

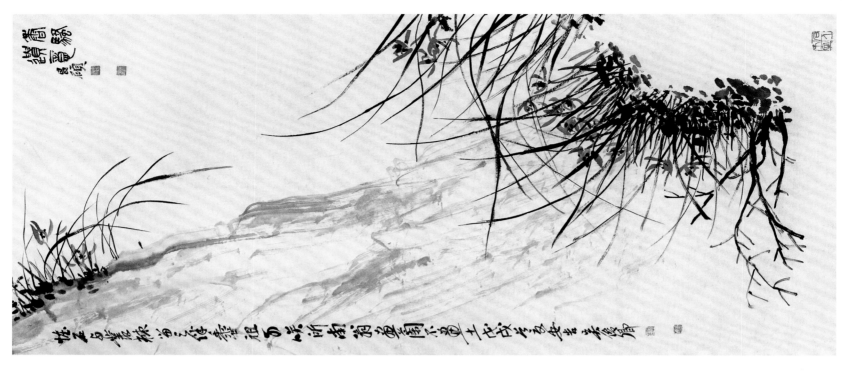

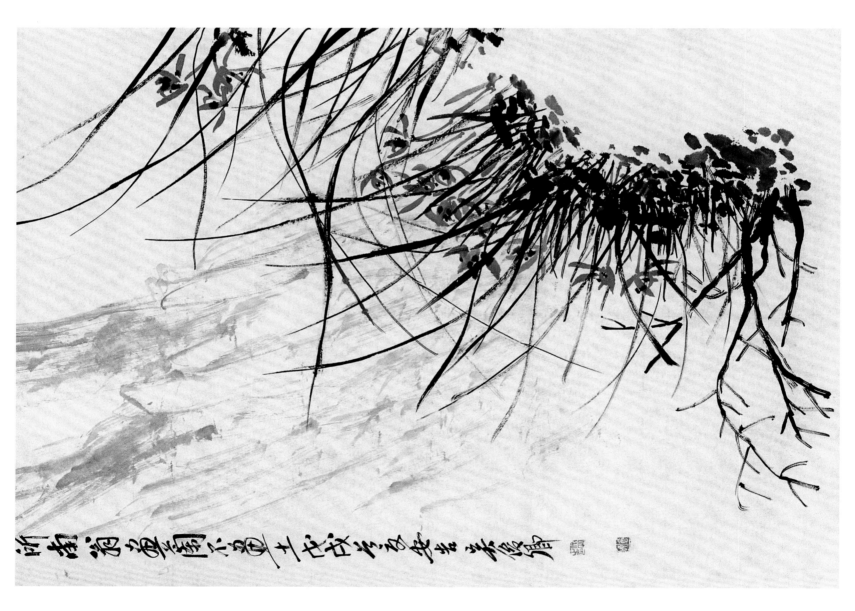

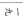

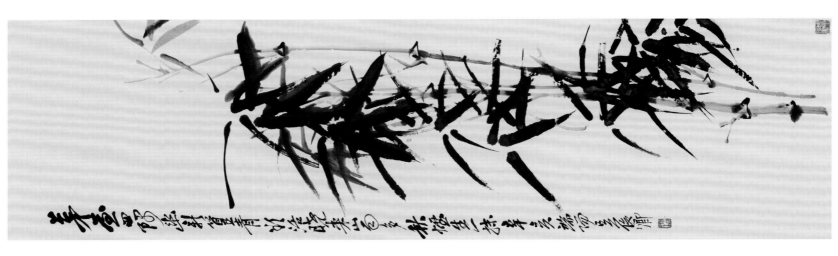

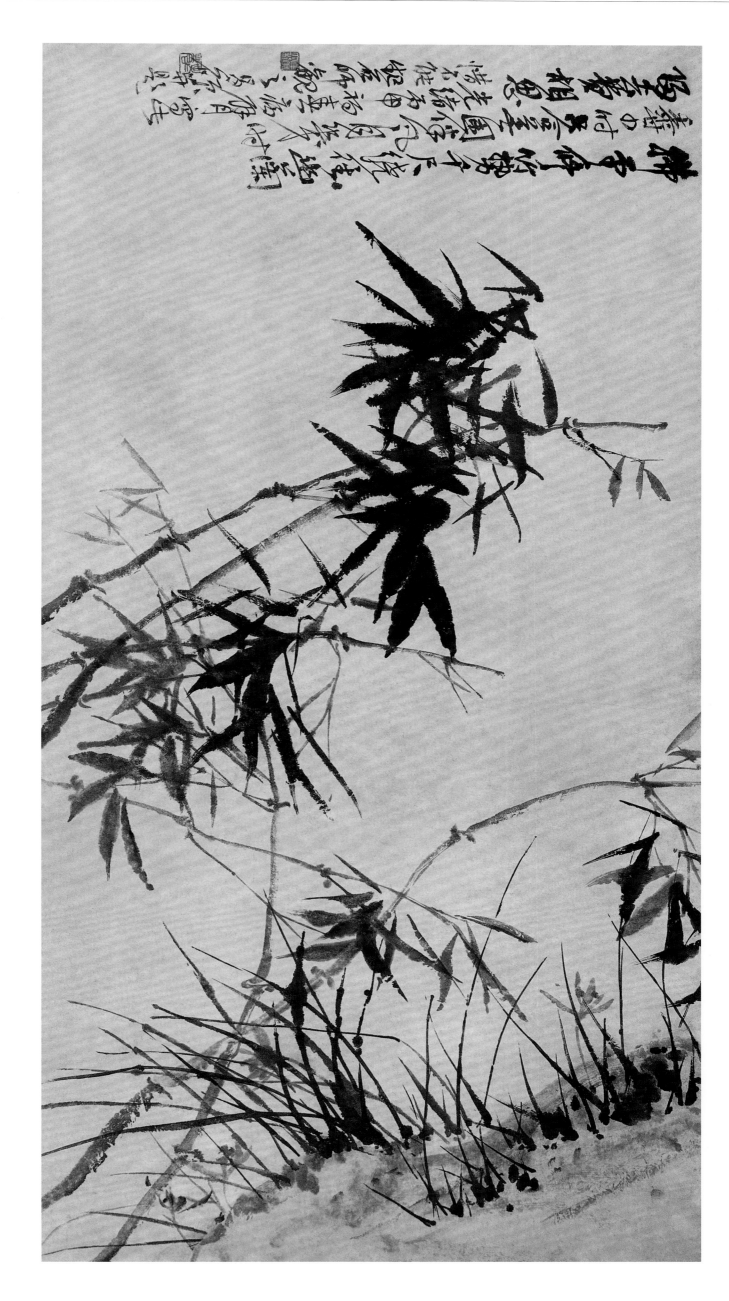

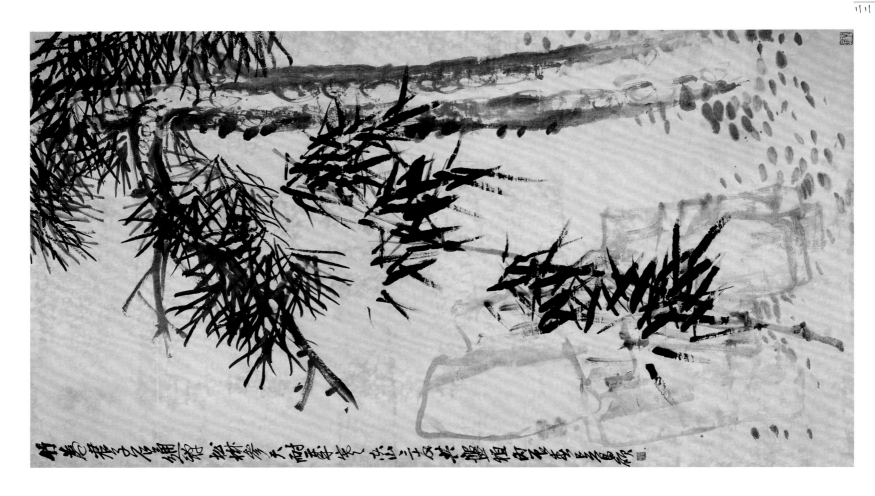

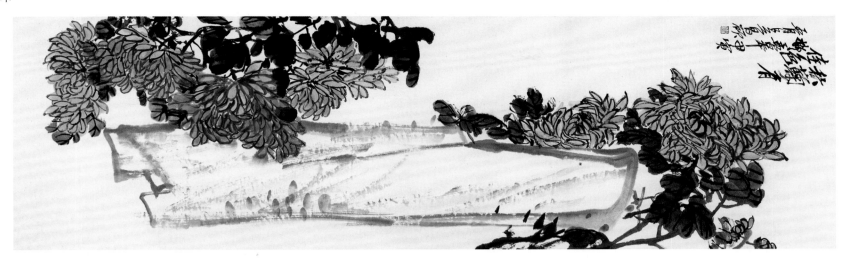

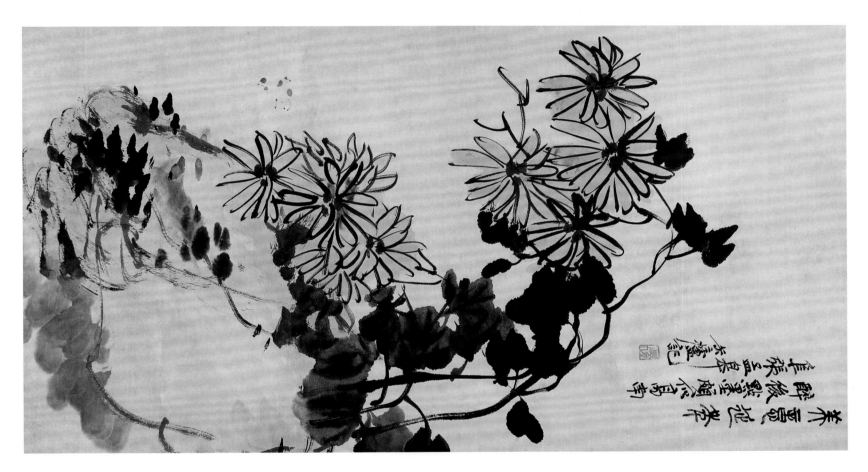

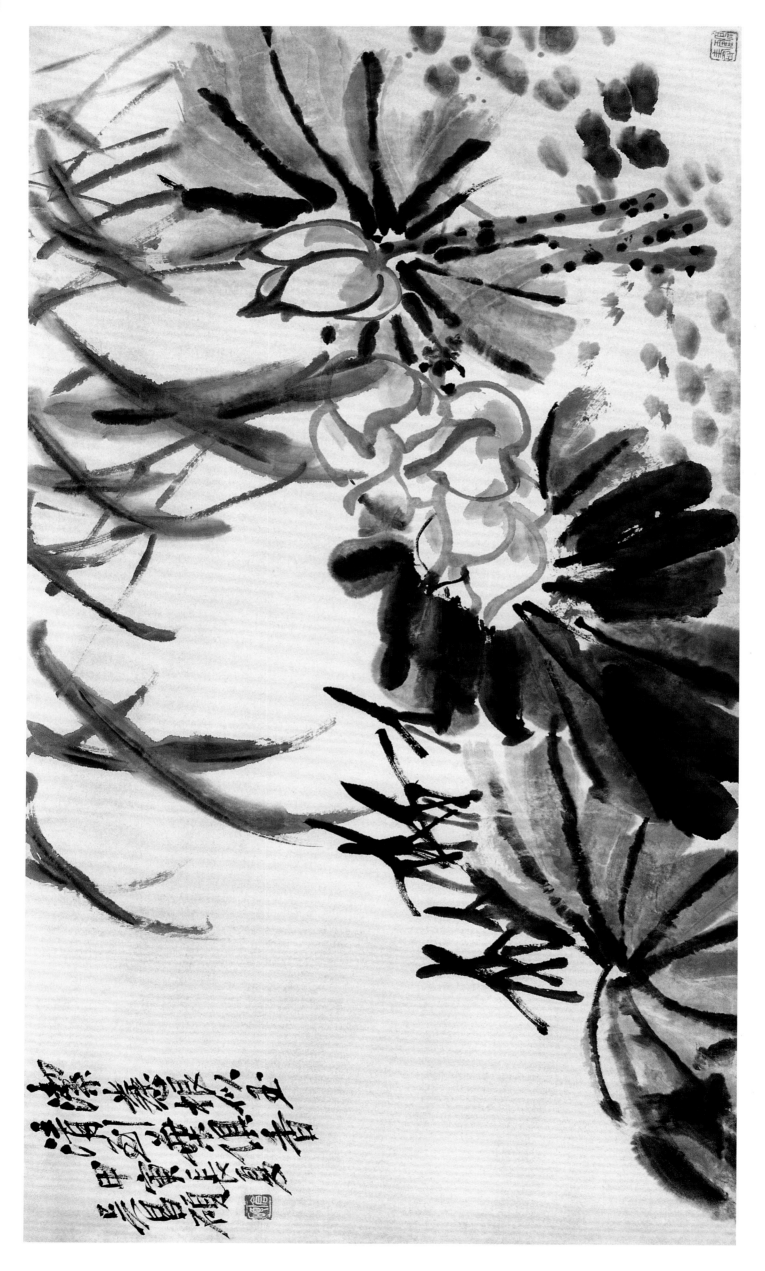

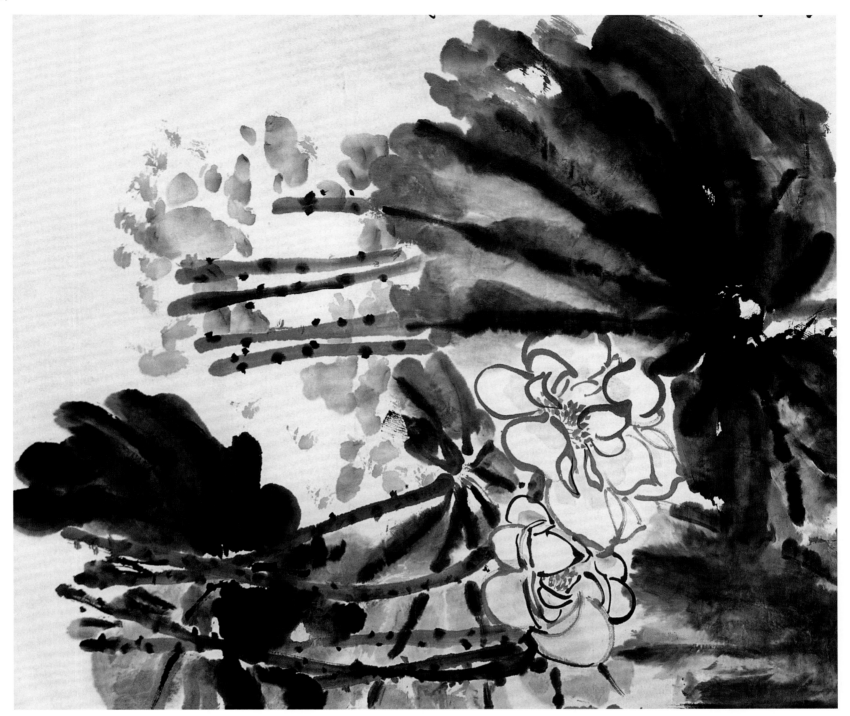

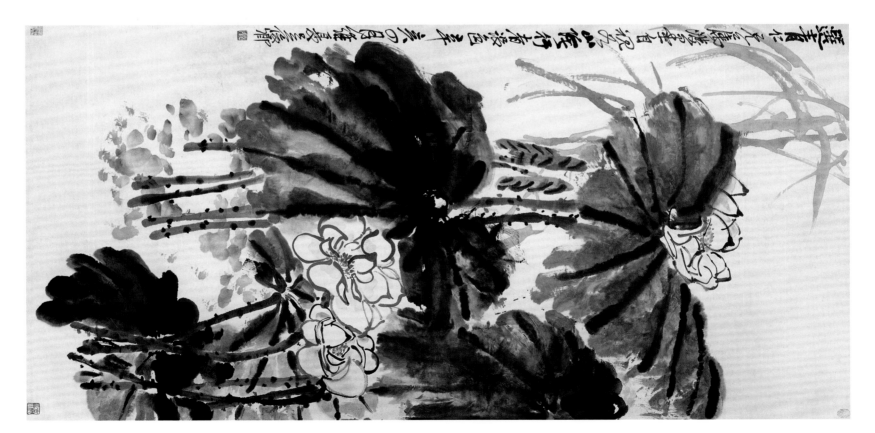

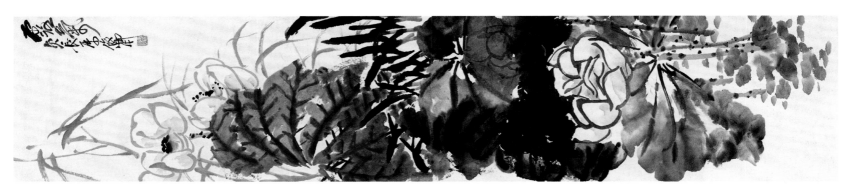

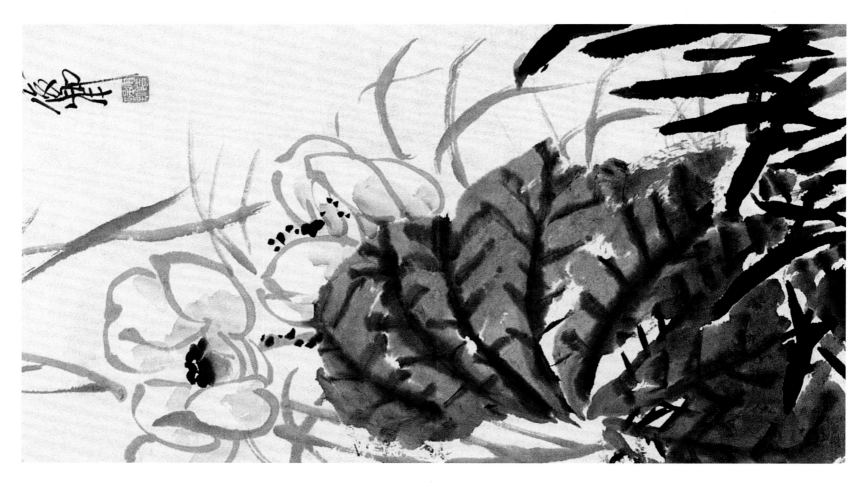

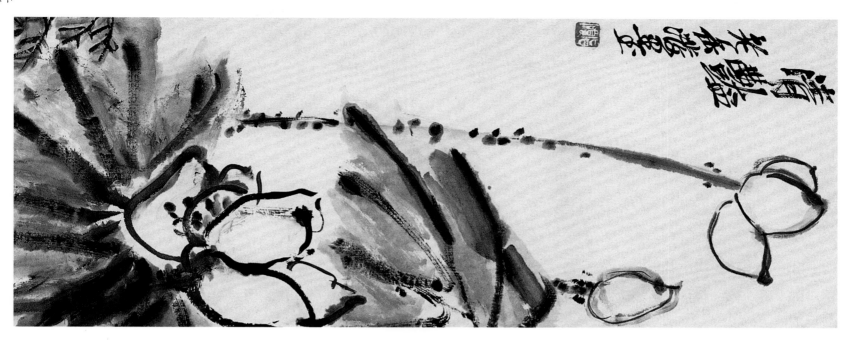

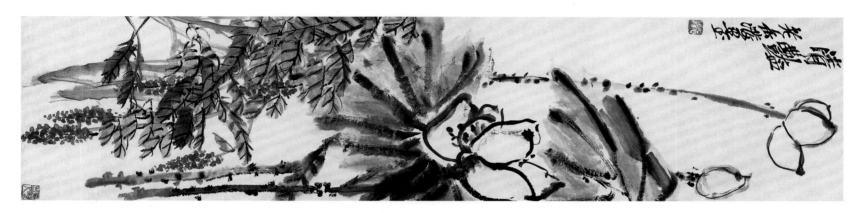

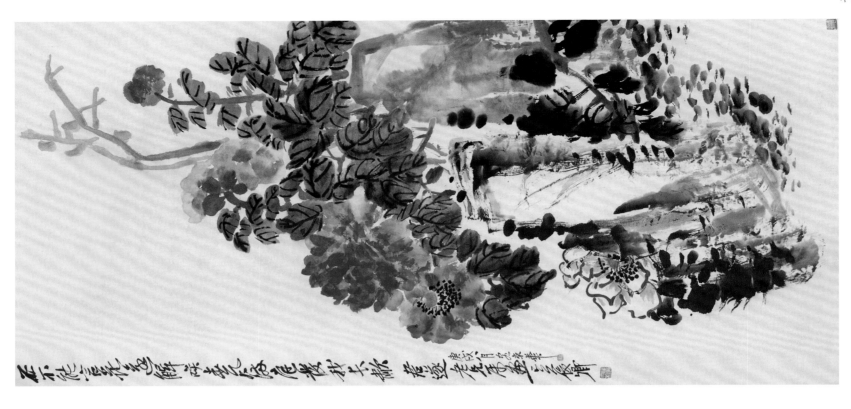

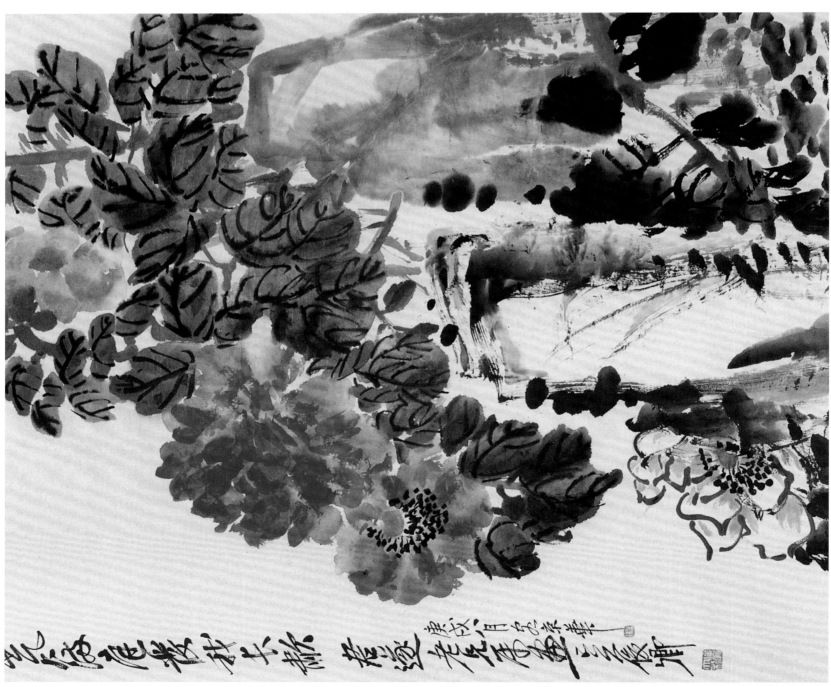

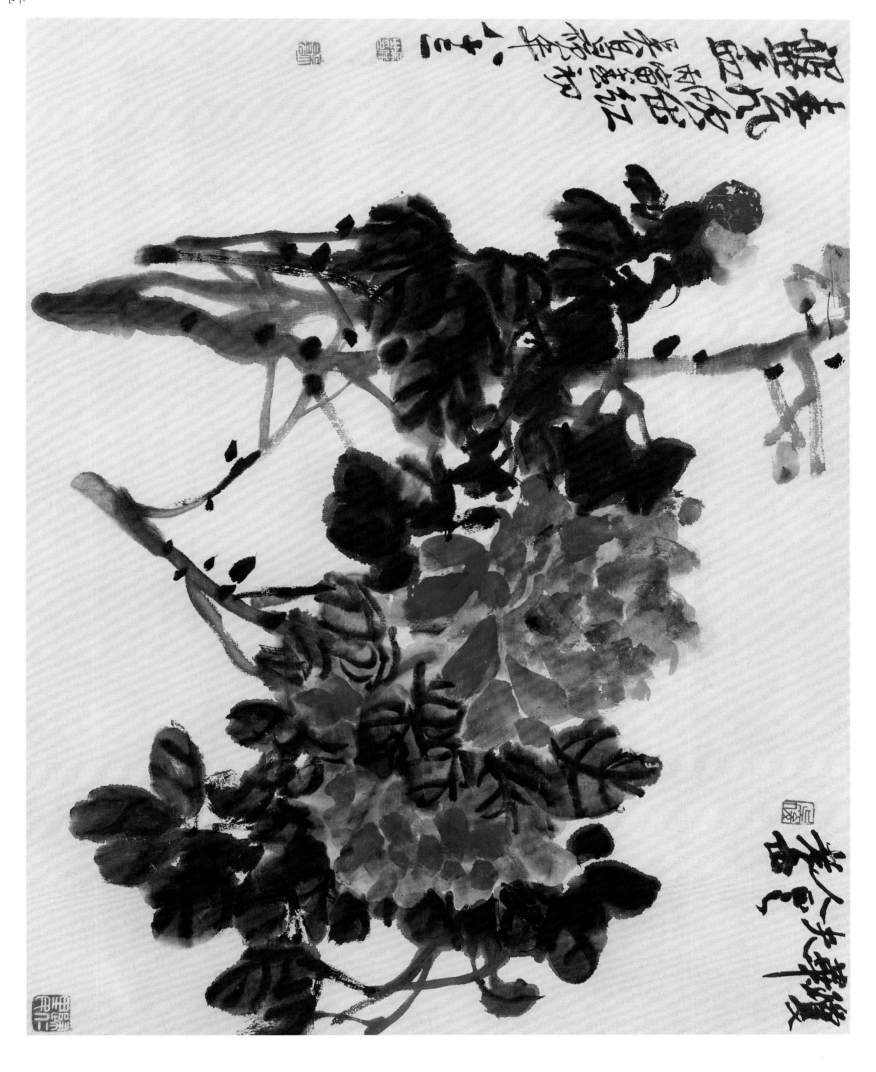

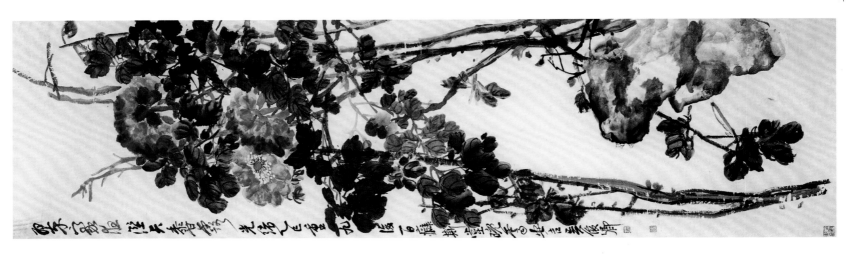

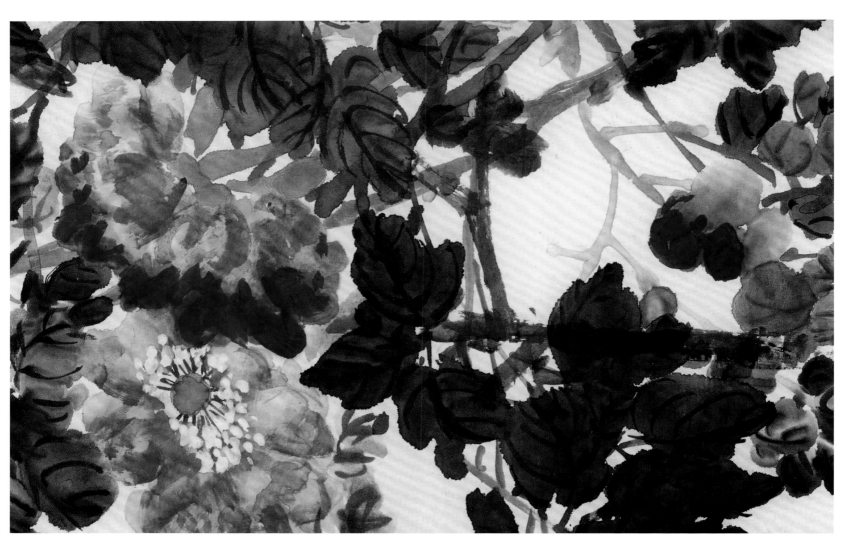

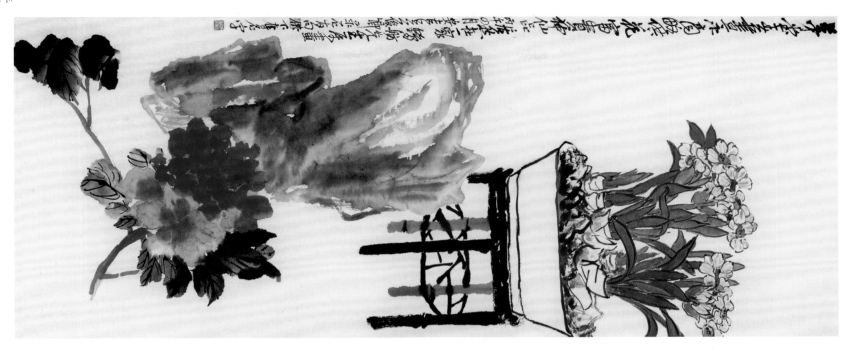

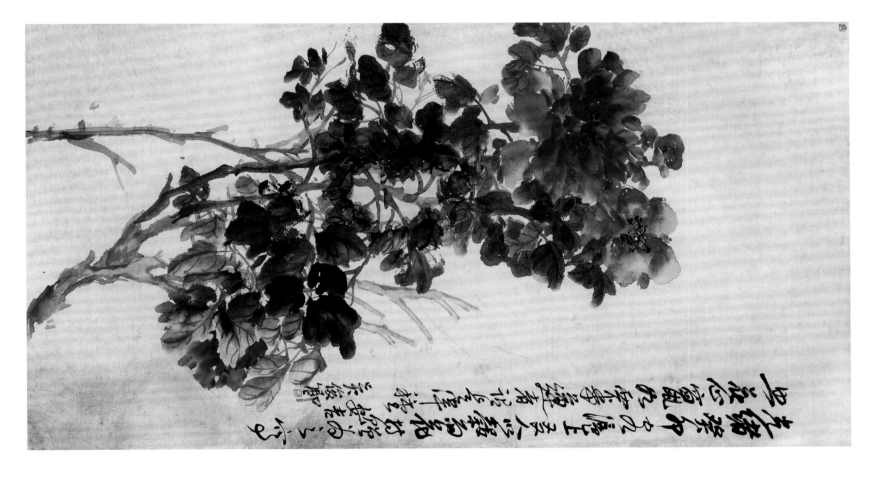

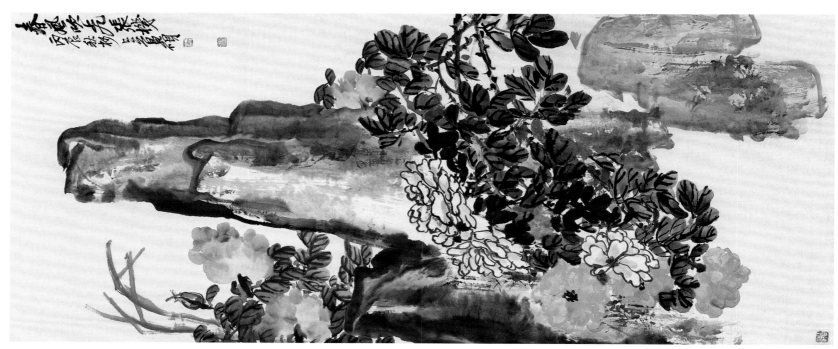

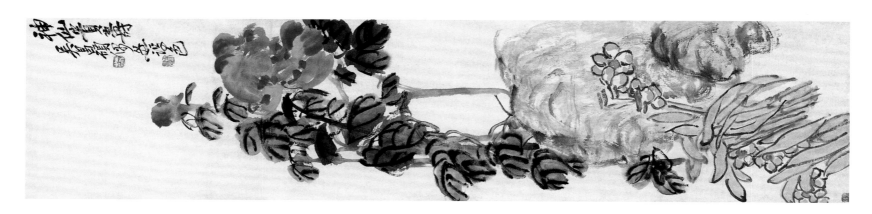

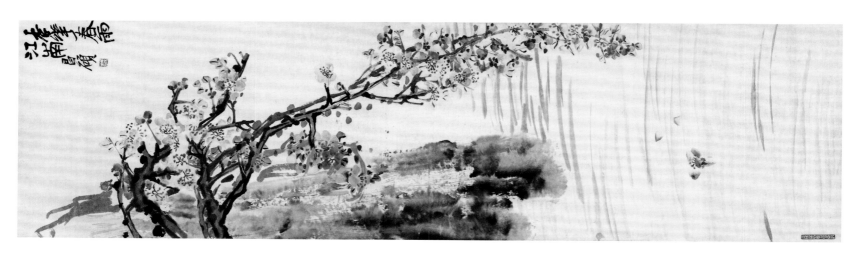

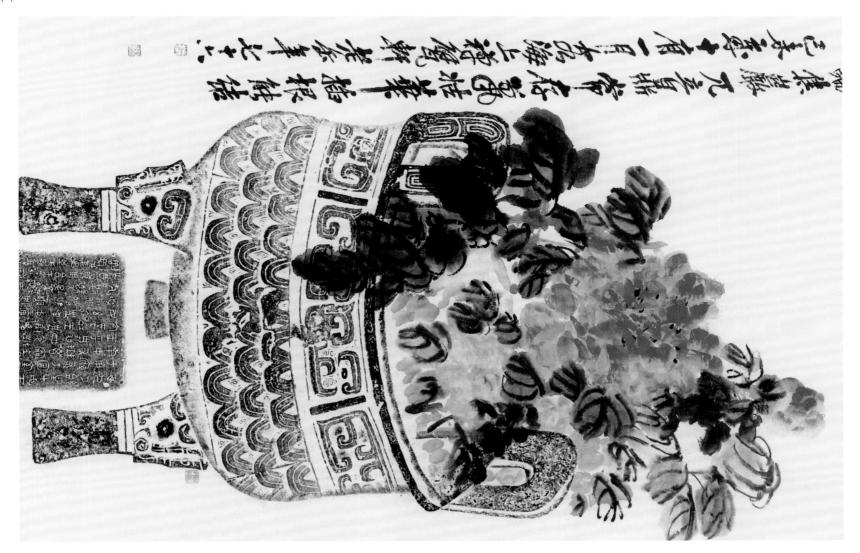

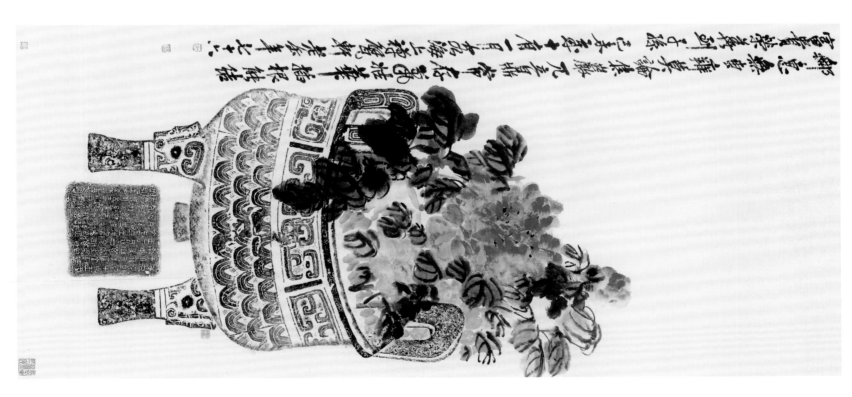

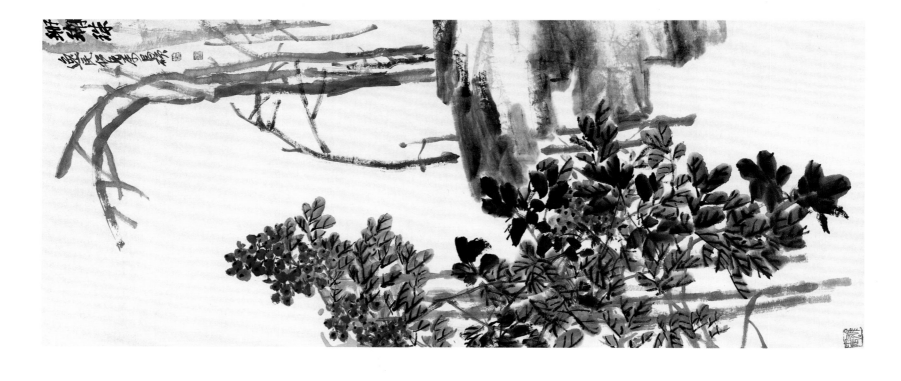

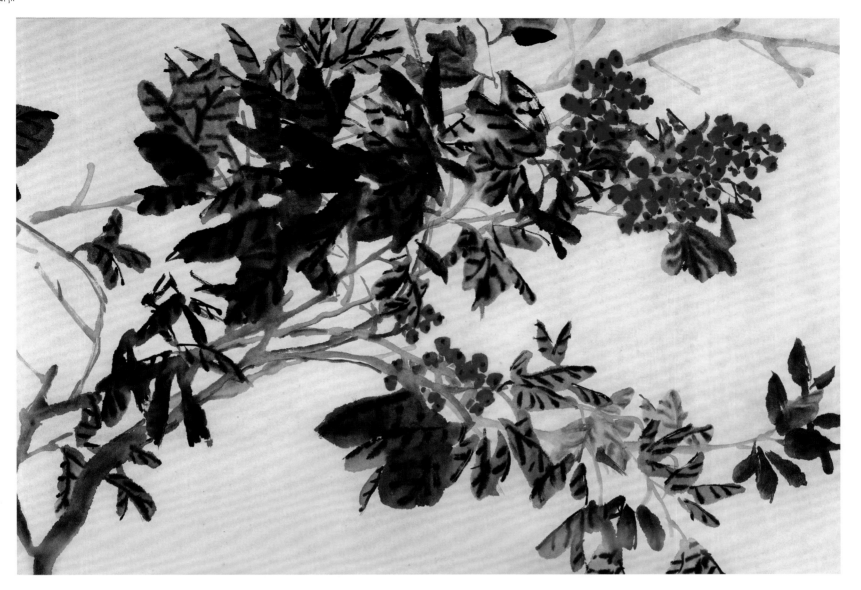

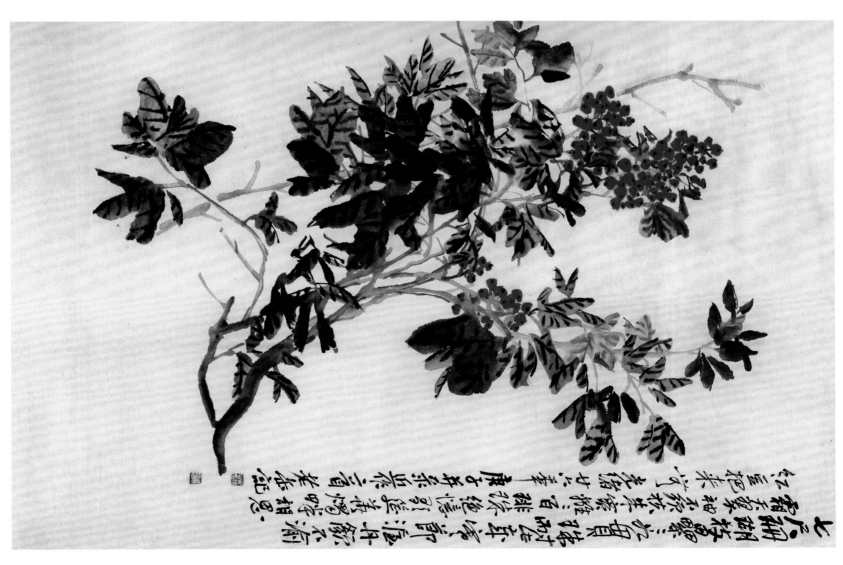

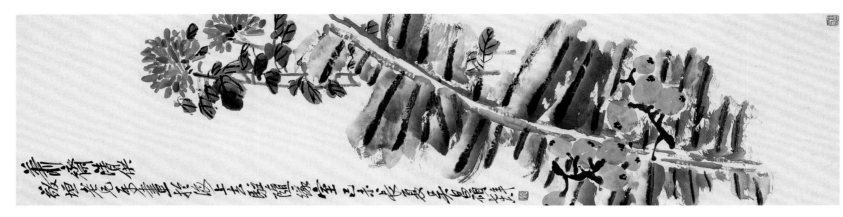

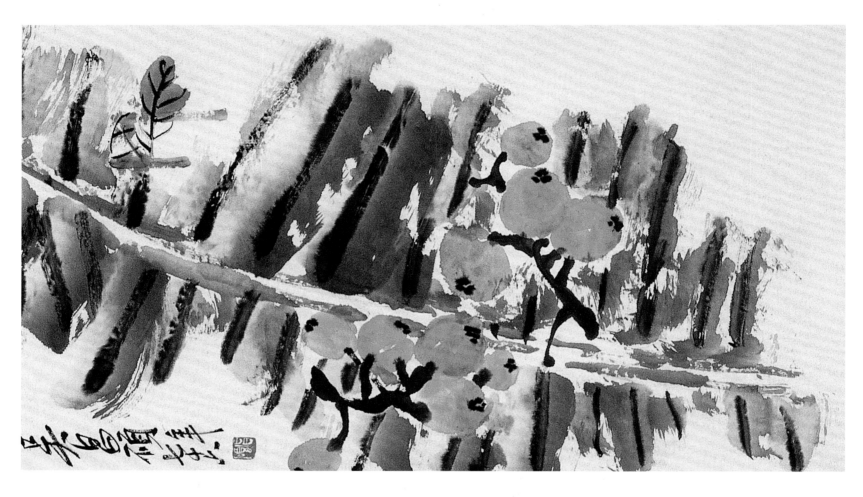

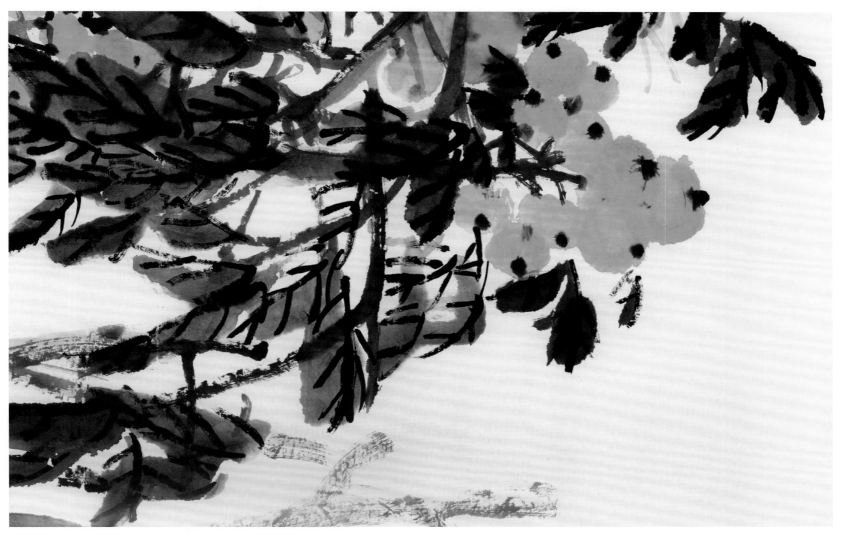

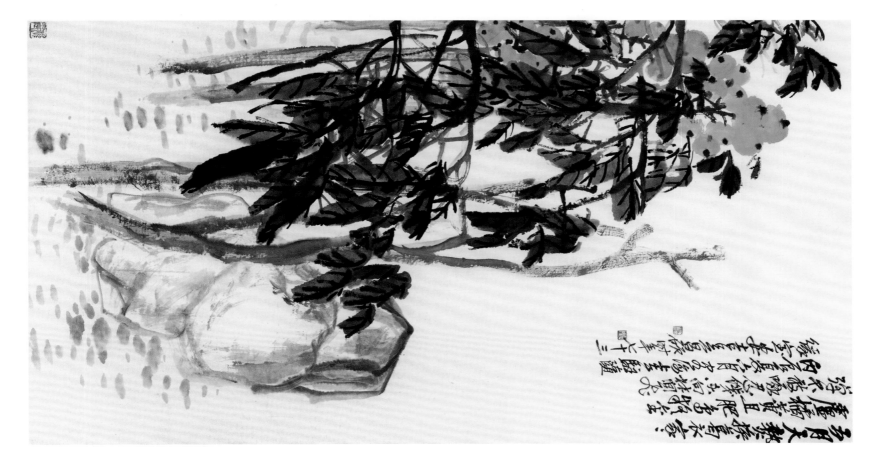

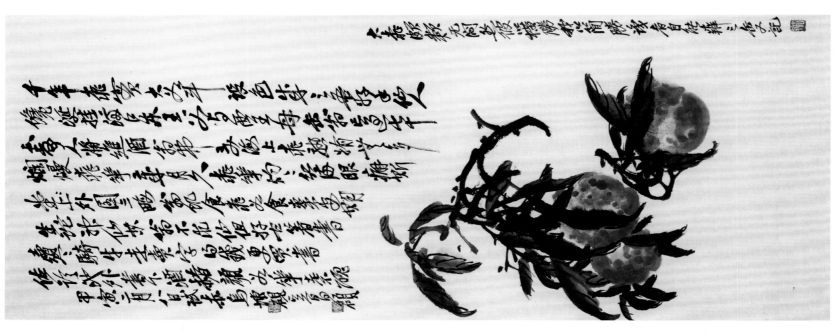

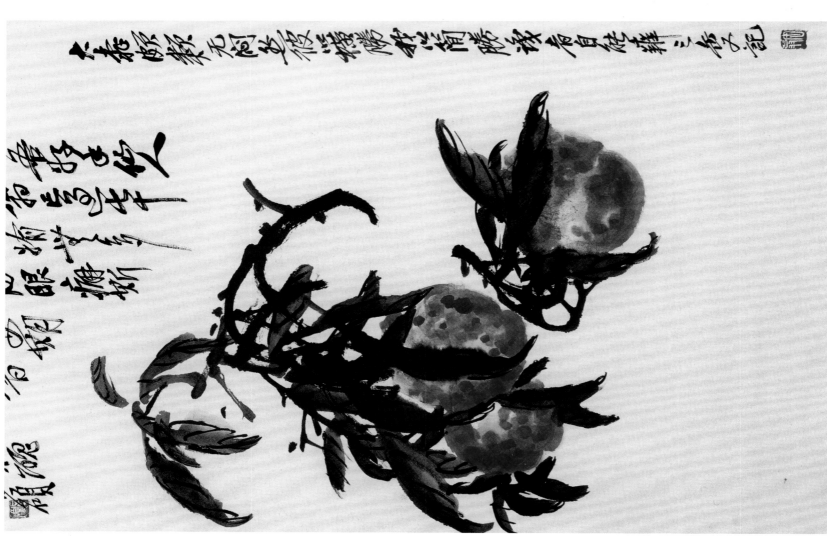

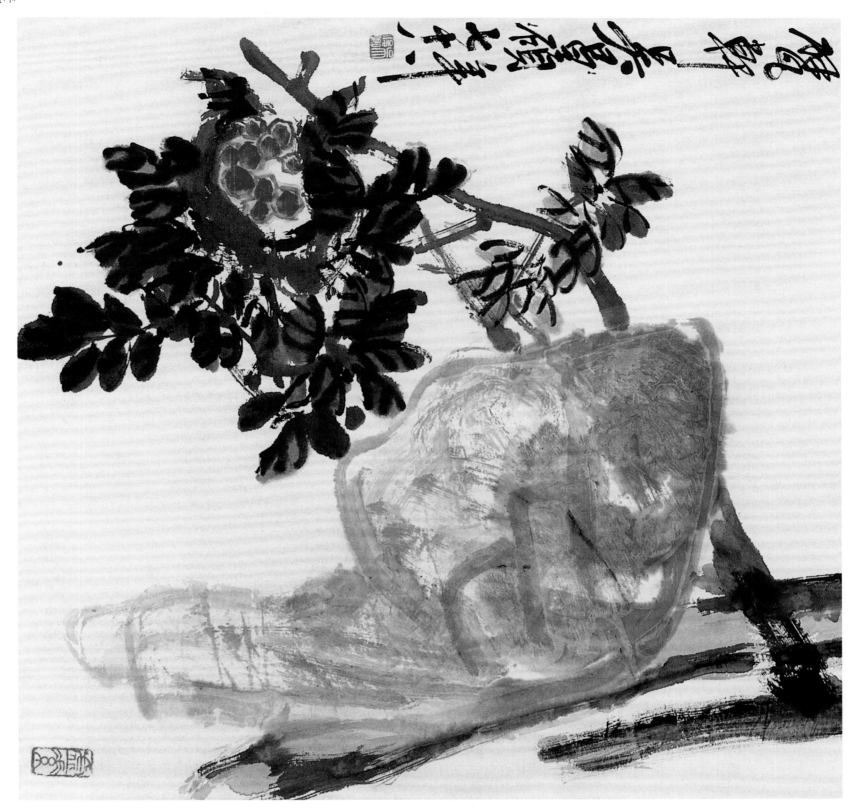

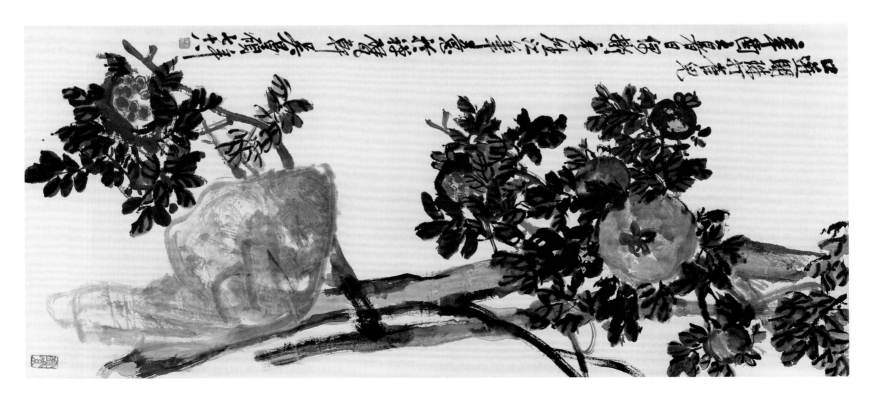

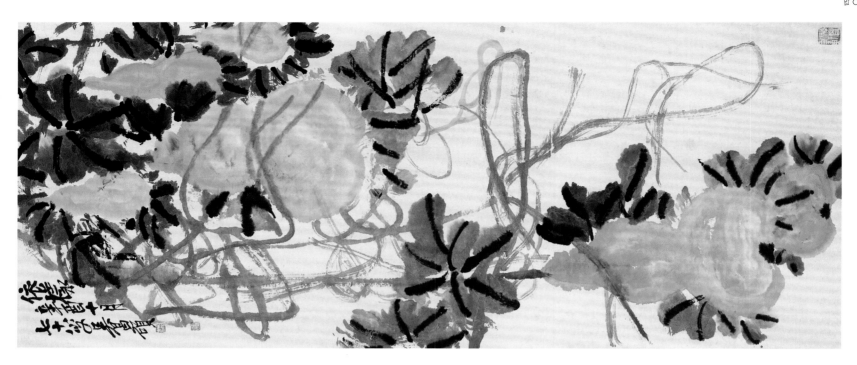

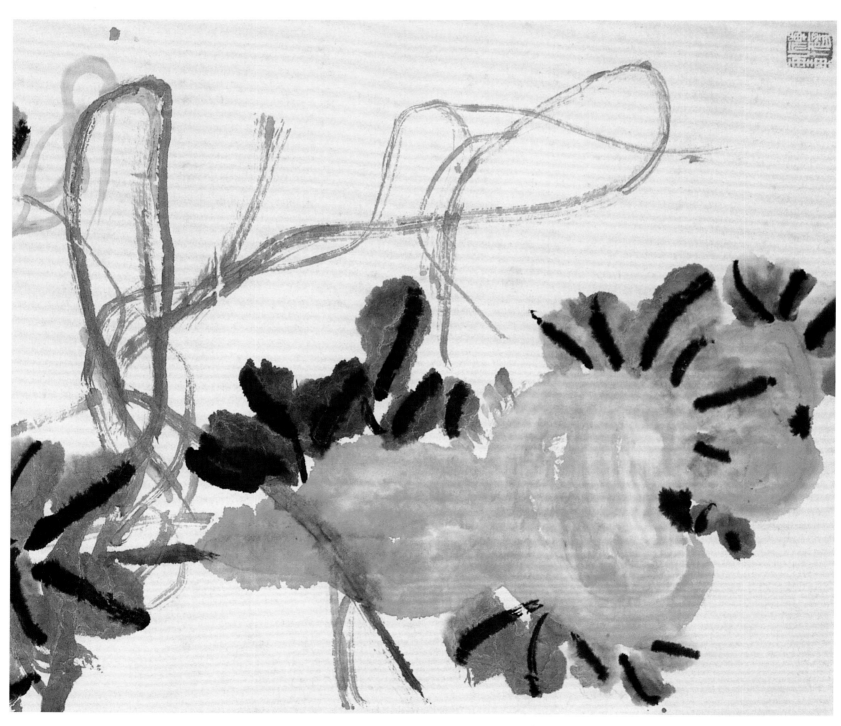

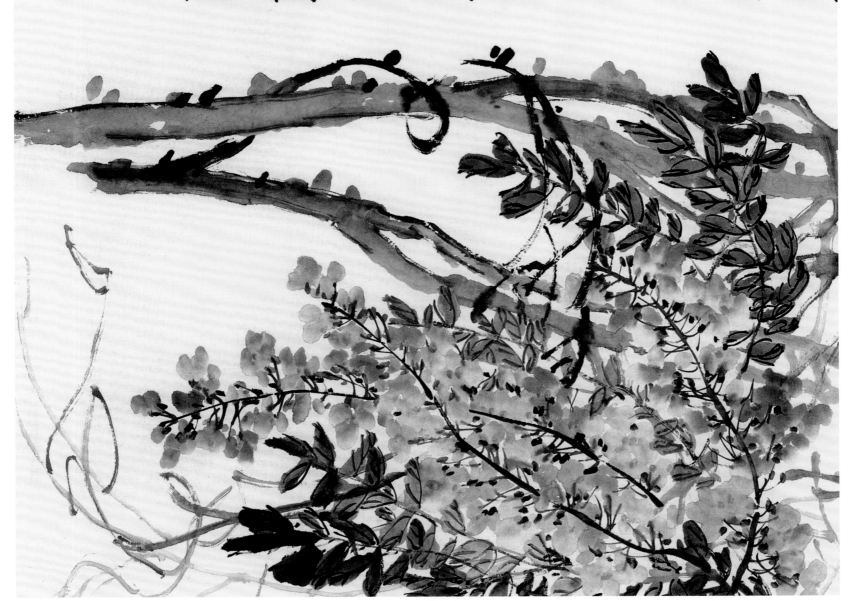

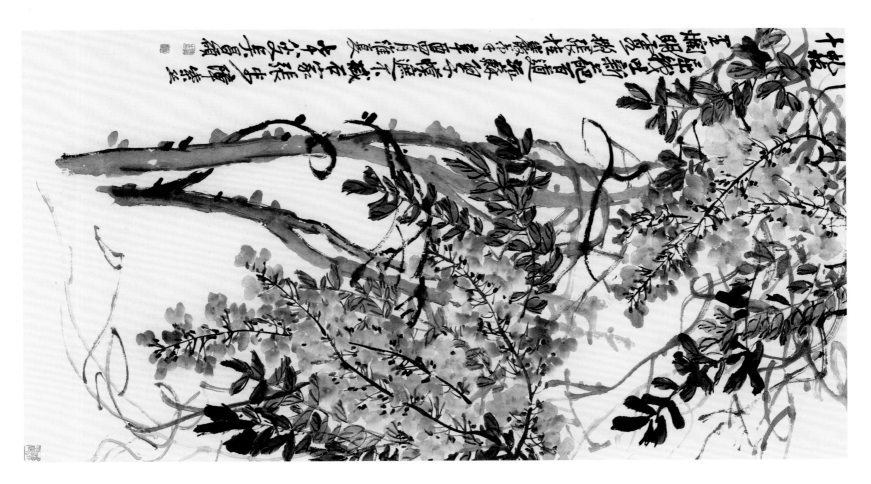

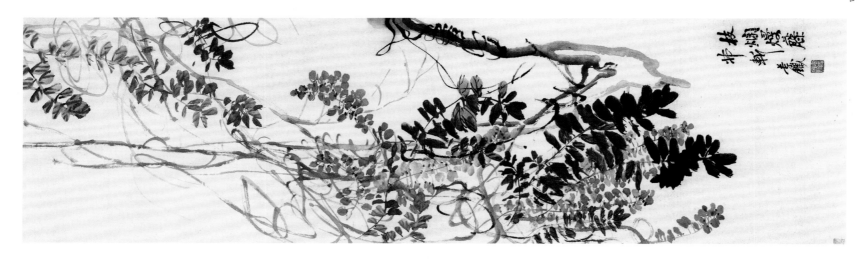

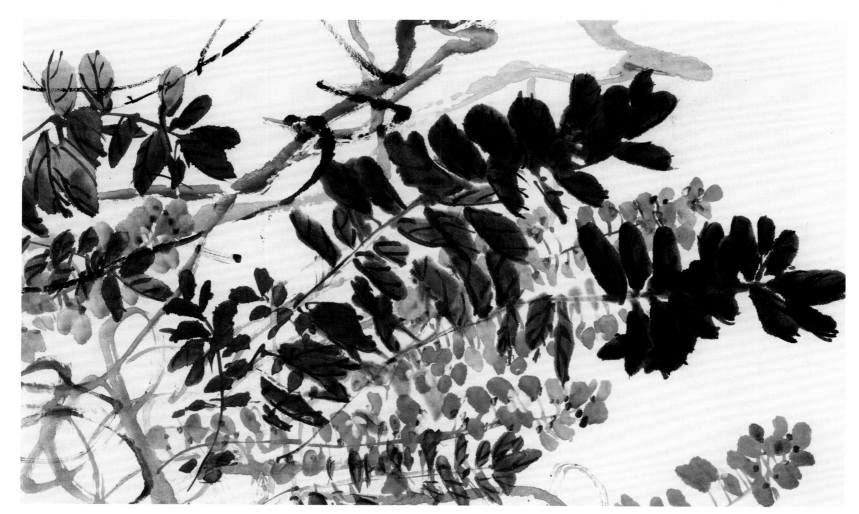

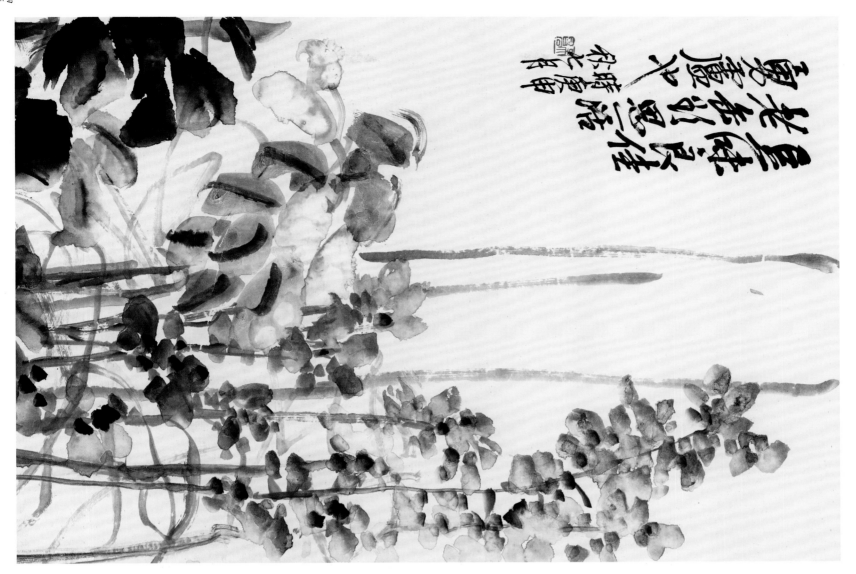

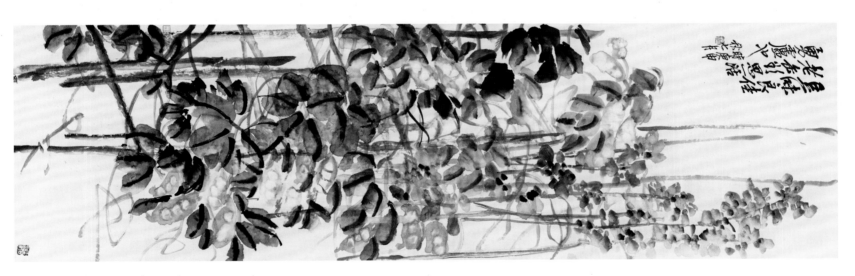

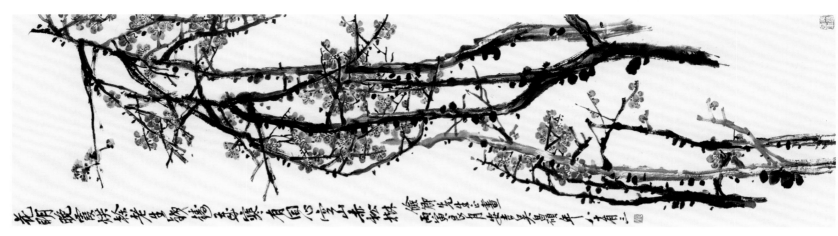

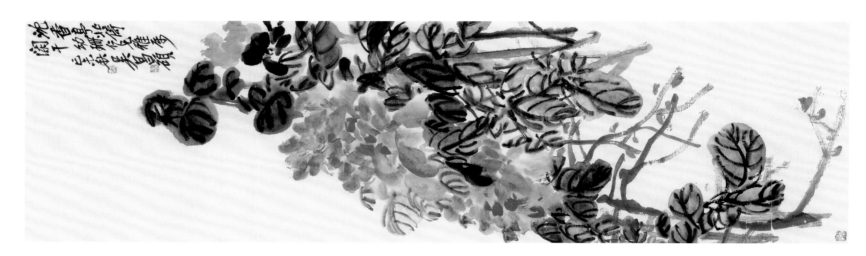

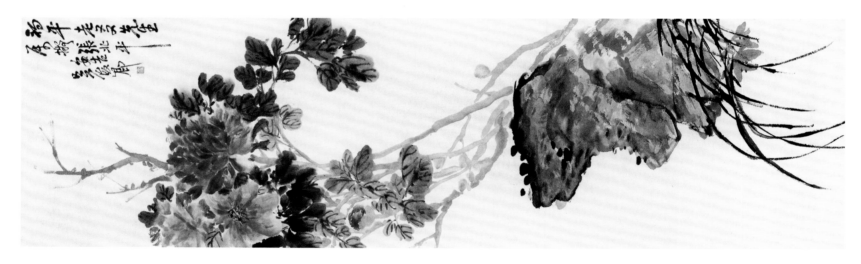

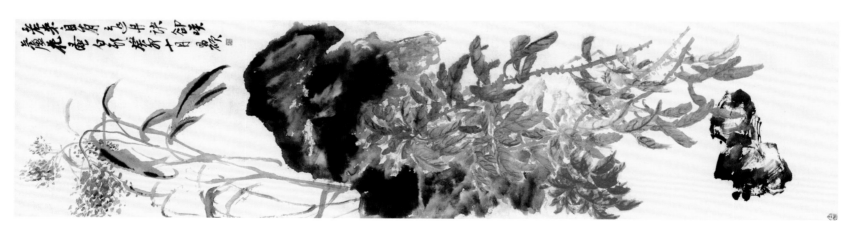

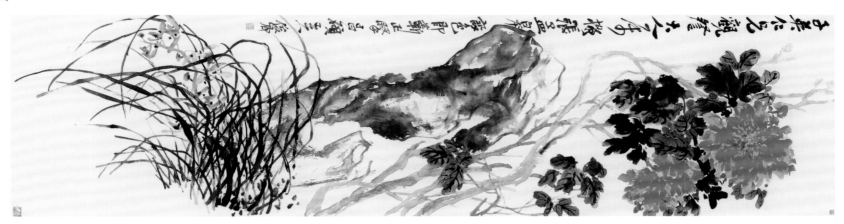

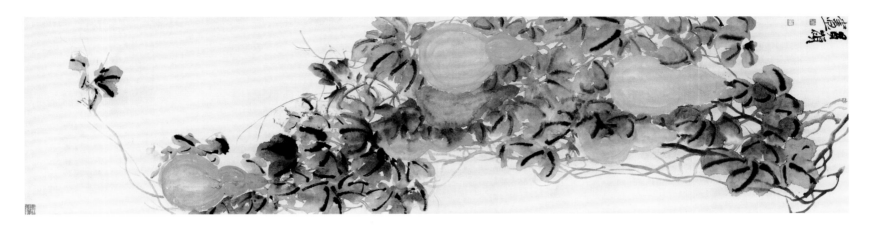

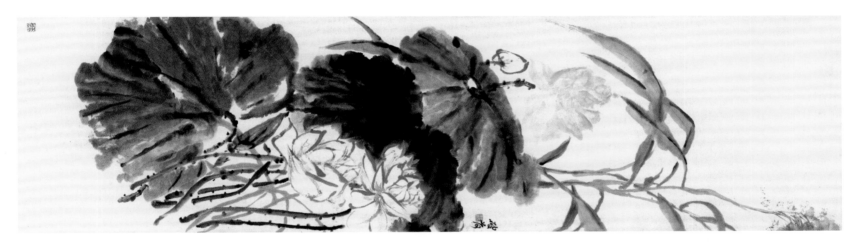

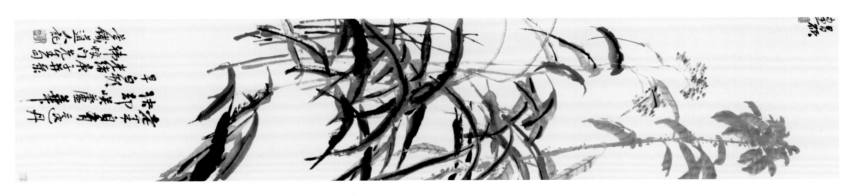

图书在版编目（CIP）数据

荣宝斋古代画谱·清－吴昌硕绘花卉／吴昌硕等著.
－北京：荣宝斋出版社，2022.9
ISBN 978-7-5003-2108-8

Ⅰ.①荣… Ⅱ.①吴… Ⅲ.①花鸟画－作品集－中国－清代 Ⅳ.①J222

中国版本图书馆CIP数据核字(2018)第194187号

编 者：孙虎城
责任编辑：王 勇
设 计：李晓坤 孙泽鑫
校 对：王桂荷
责任印制：王丽清 毕景滨

RONGBAOZHAI HUAPU GUDAI BUFEN 79 WU CHANGSHUO HUI HUAHUI

荣宝斋画谱 古代部分 79 吴昌硕绘花卉

绘 者：吴昌硕（清）
编辑出版发行：荣宝斋出版社
地 址：北京市西城区琉璃厂西街19号
邮 政 编 码：100052
制 版：北京兴裕时尚印刷有限公司
印 刷：鑫艺佳利（天津）印刷有限公司

开本：787毫米×1092毫米 1/8　印张：6.5
版次：2022年9月第1版　印次：2022年9月第1次印刷
印数：0001—3000　定价：48.00元